異國情調和餐點滿滿的著色書

歡迎光臨貓咪廚房

古依平・著

Preface
有誰拒絕得了美食的誘惑呢？

地球上似乎有人的地方就有美食的存在，食物不僅是維持生命的必需品，也是香味四溢的人文生活記錄，因不同自然環境、時空背景下孕育的各式美食，怎有人拒絕得了呢？

從世界地圖開始，帶你從美食的發源地「廚房」尋找美味的樣子，在這裡，你可以找到法式料理、英式午茶、義式披薩、印度咖哩、日式料理、台灣小吃、港式茶點、美式漢堡、烘焙麵包、甜點、巧克力、羅宋湯、沙威瑪、北非塔吉鍋和墨西哥塔可餅……等。怎麼樣？是否已經讓你迫不急待想拿起畫筆用色彩與雙眼一飽眼福呢？準備好了嗎？讓我們一起穿梭一扇扇神奇的門，跟著貓咪走進不同國度的廚房吧！

獻給所有熱愛生活、美食，
與多彩多姿隨心彩繪的朋友們。

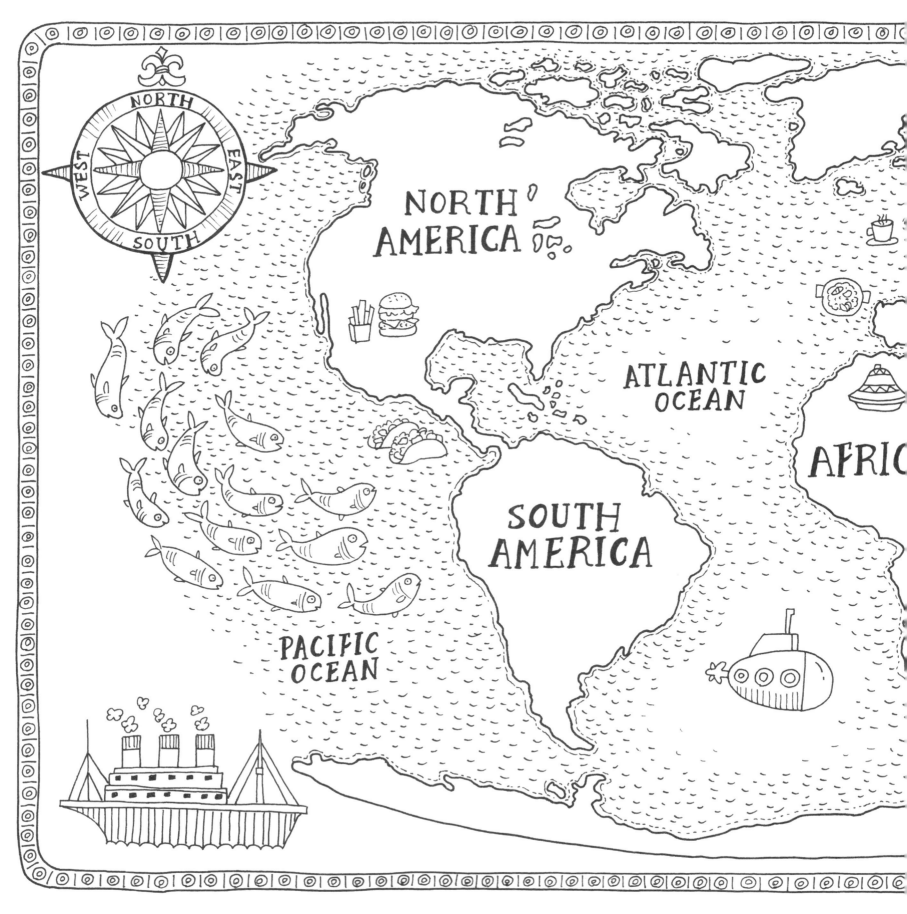

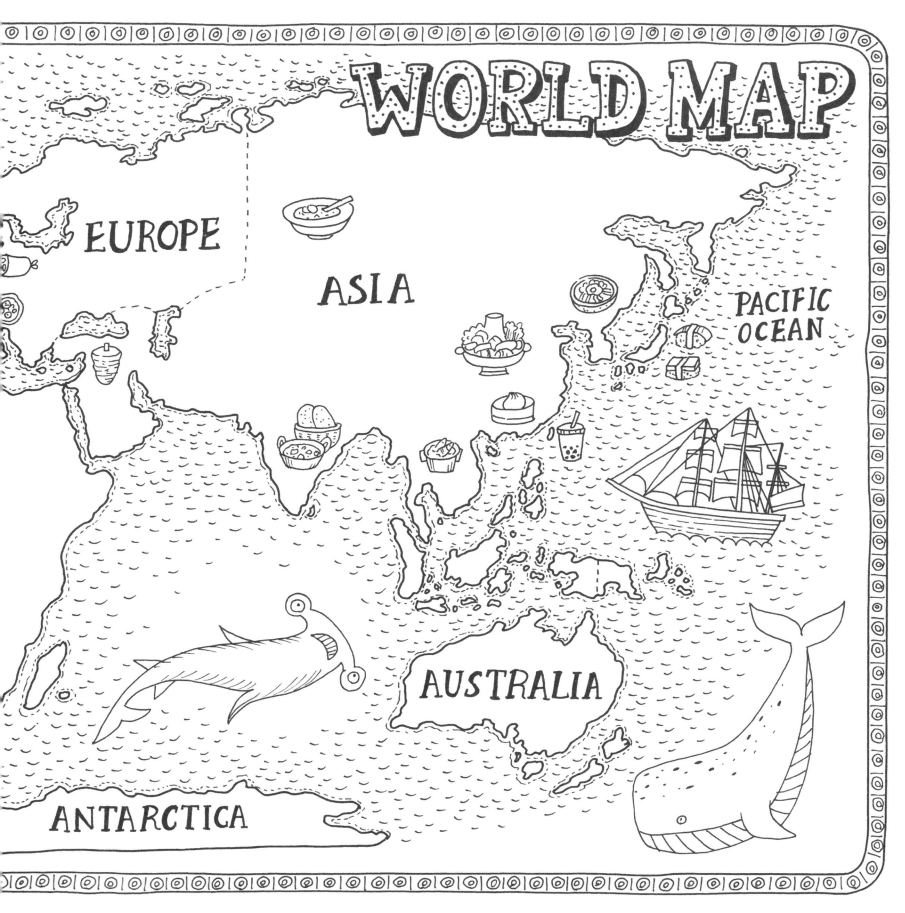

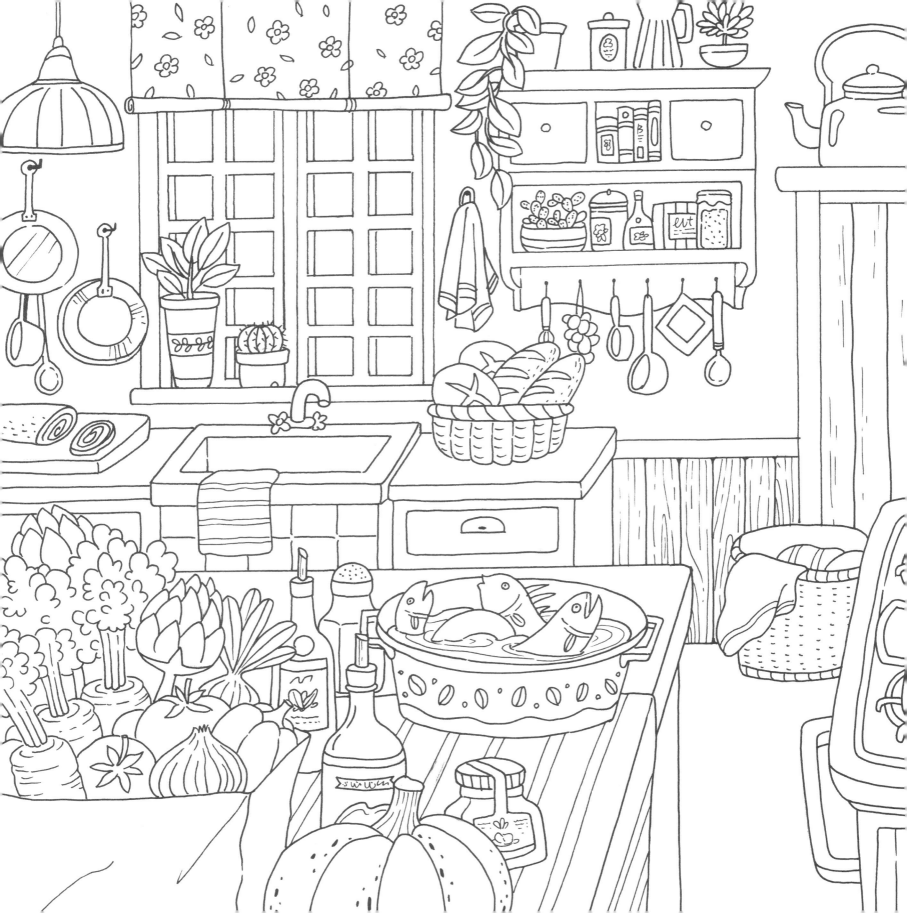

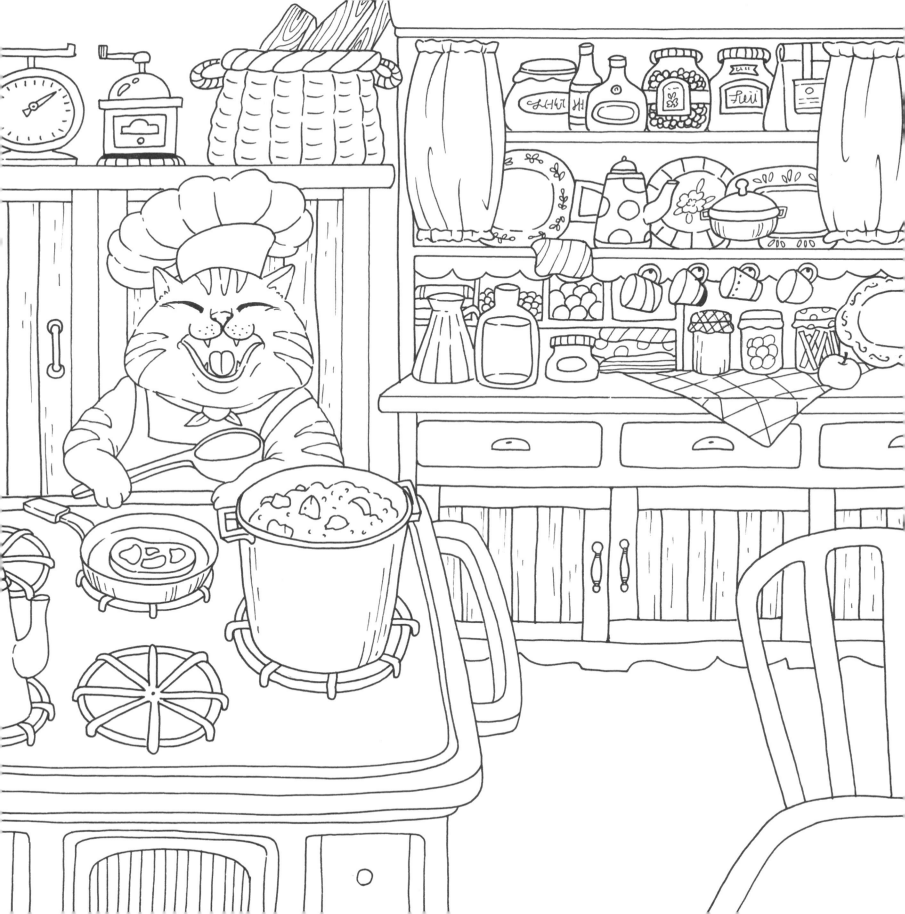

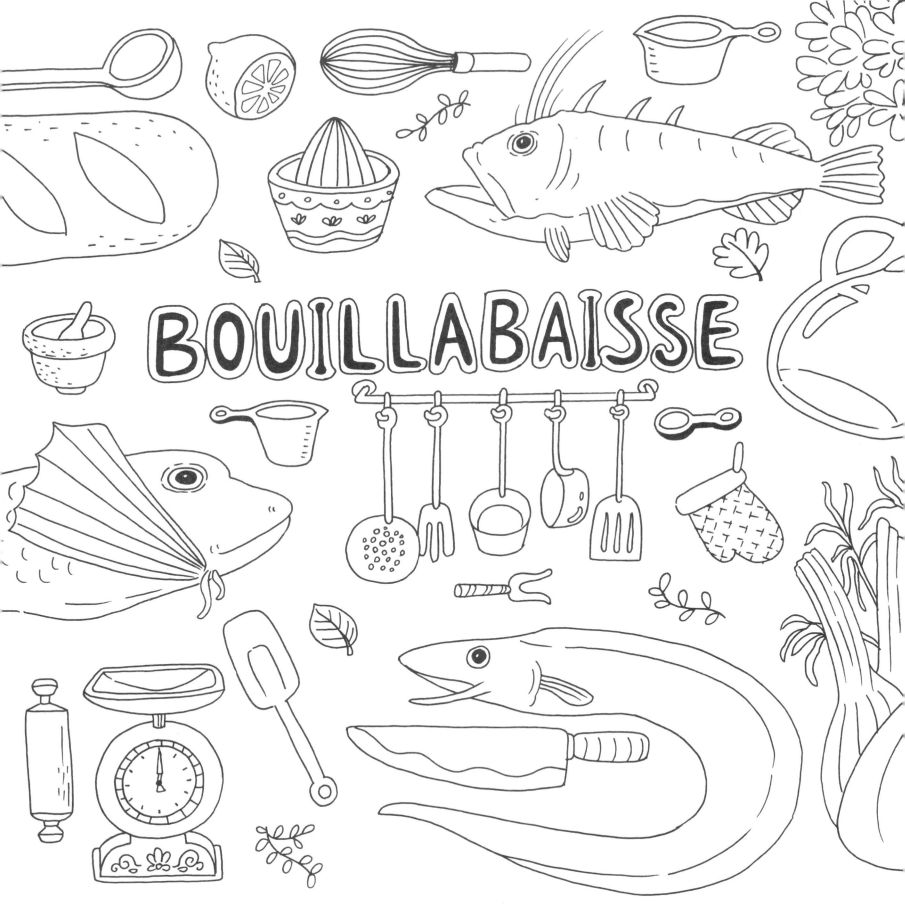

BOUILLABAISSE

tea

tea

tea

Tea time

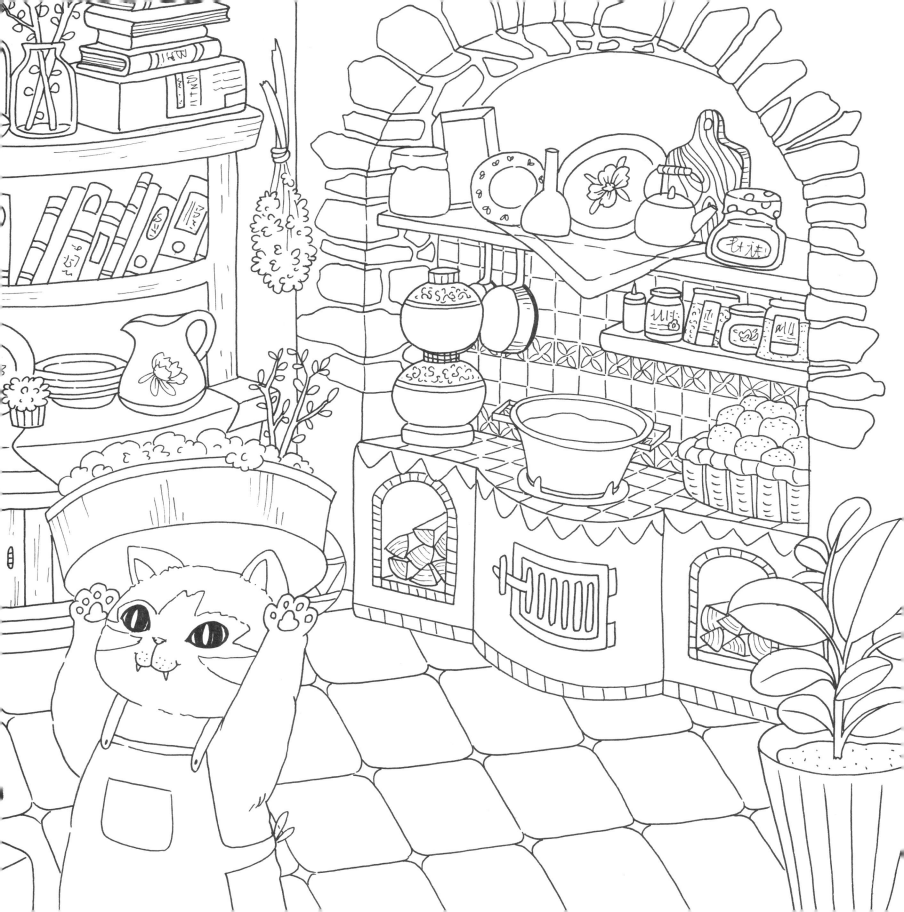

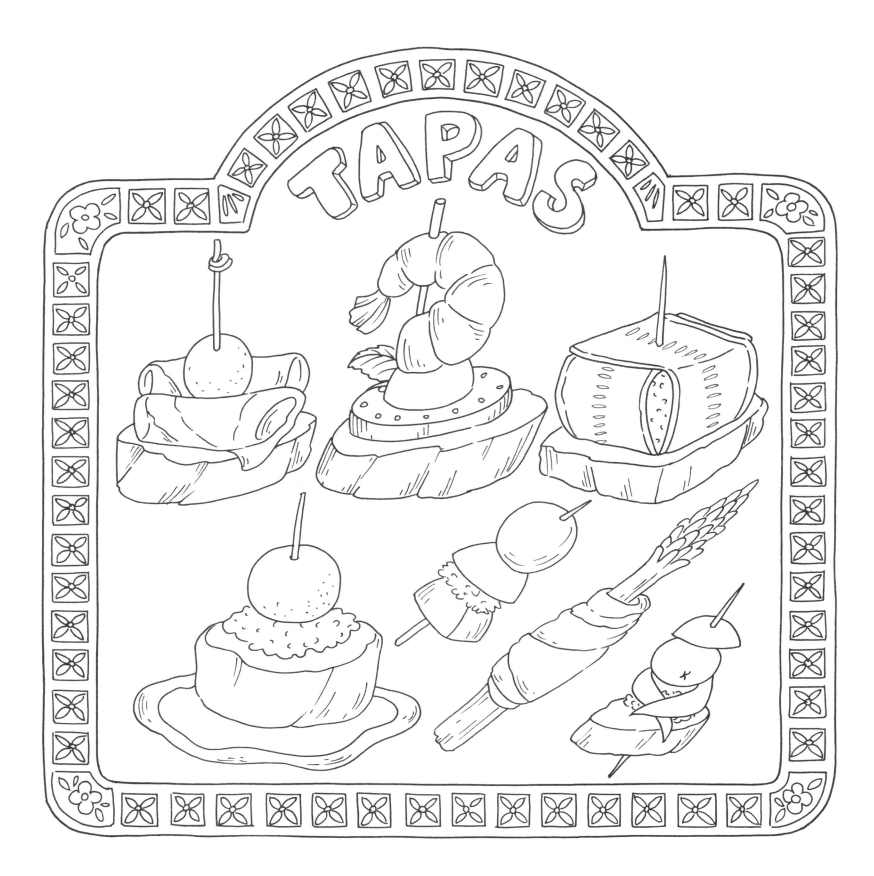

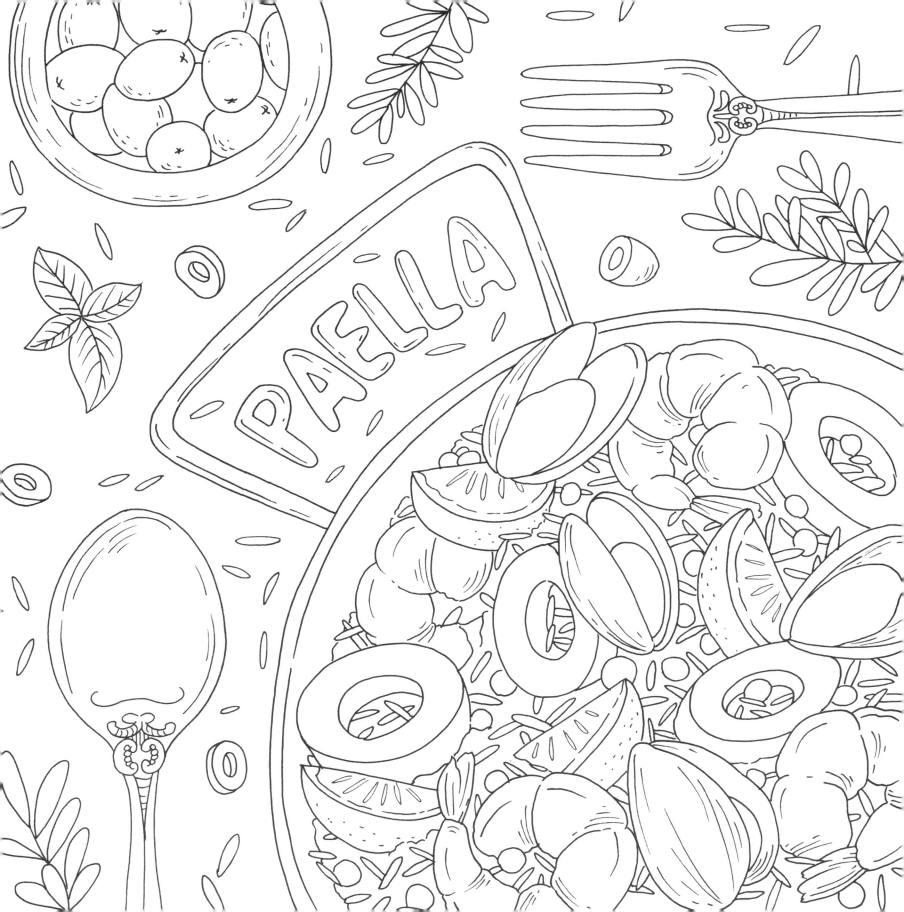

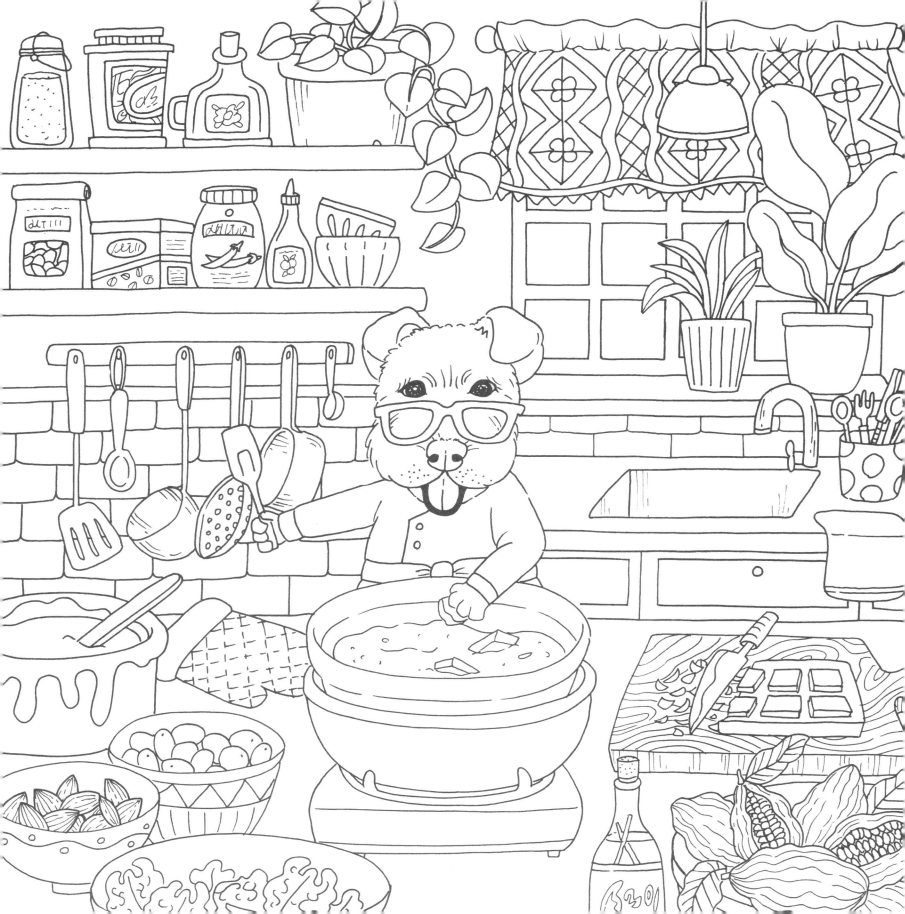

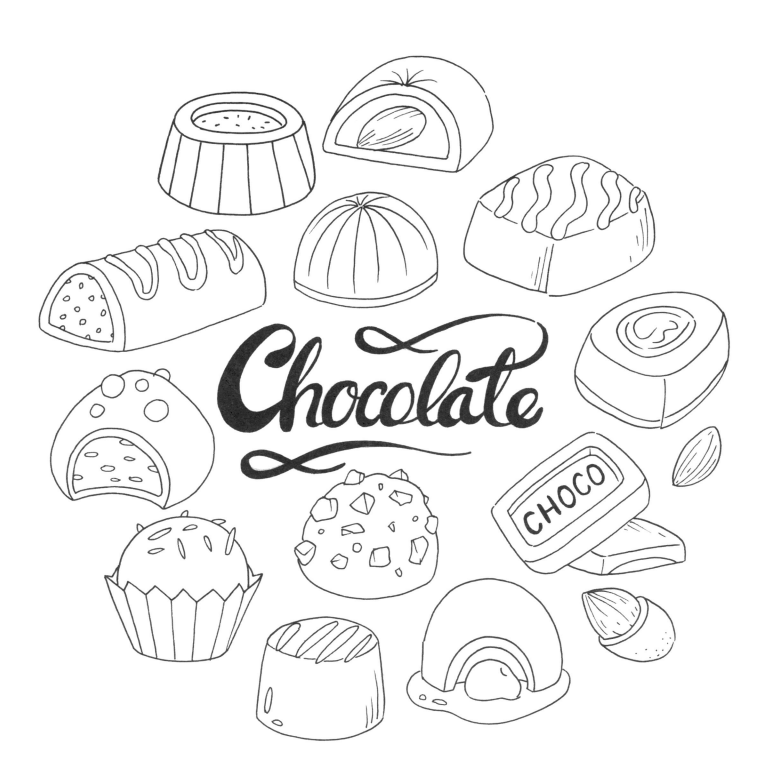

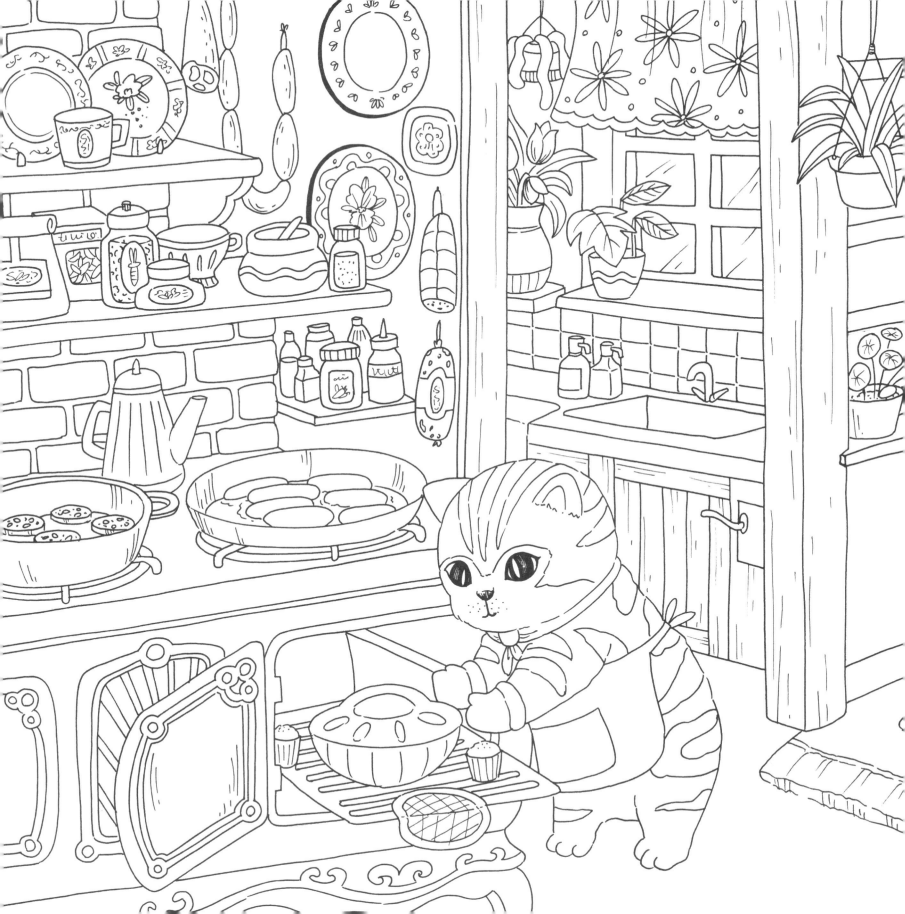

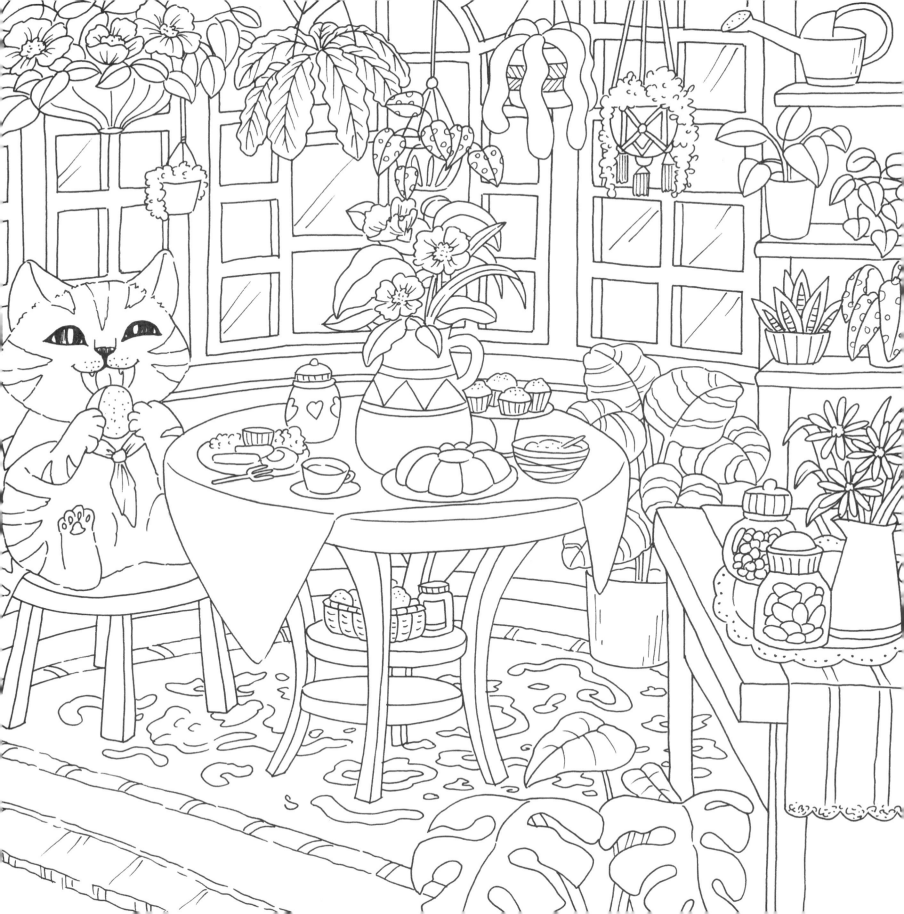

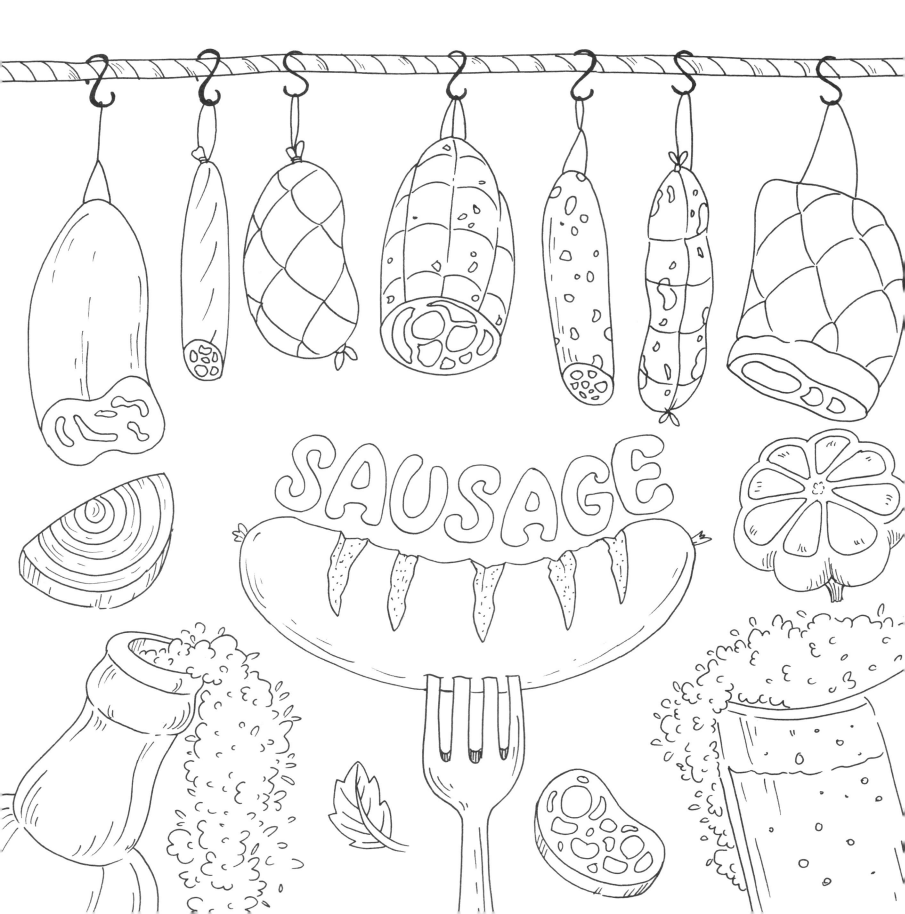

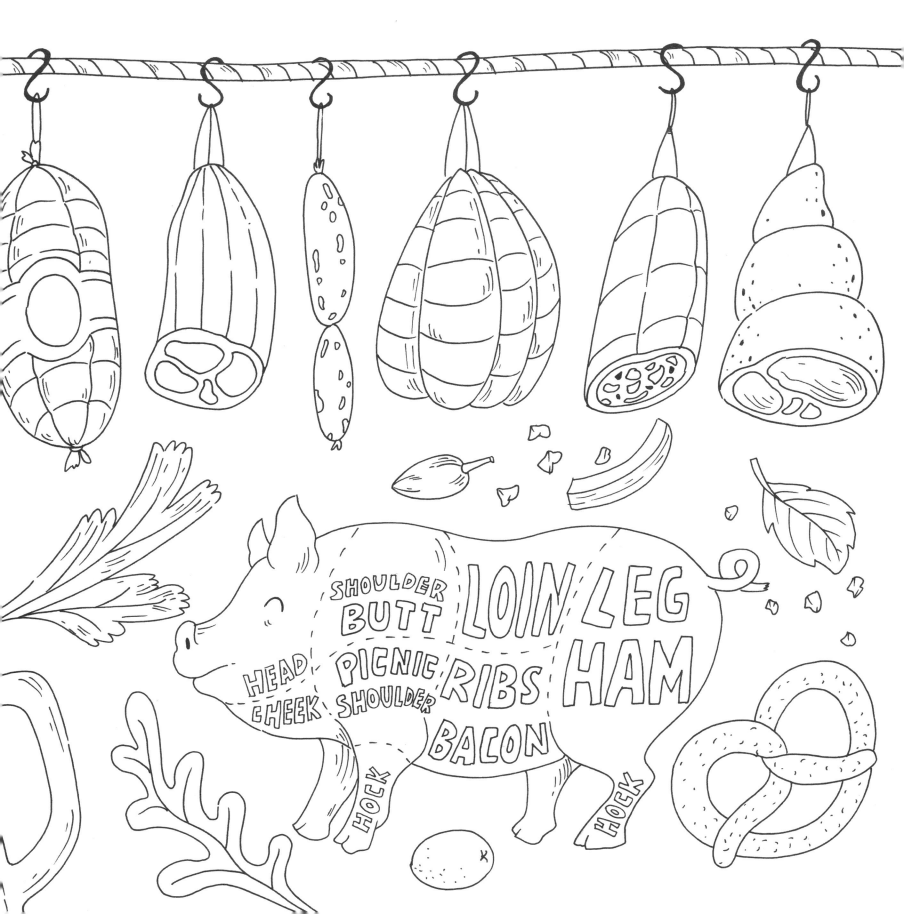

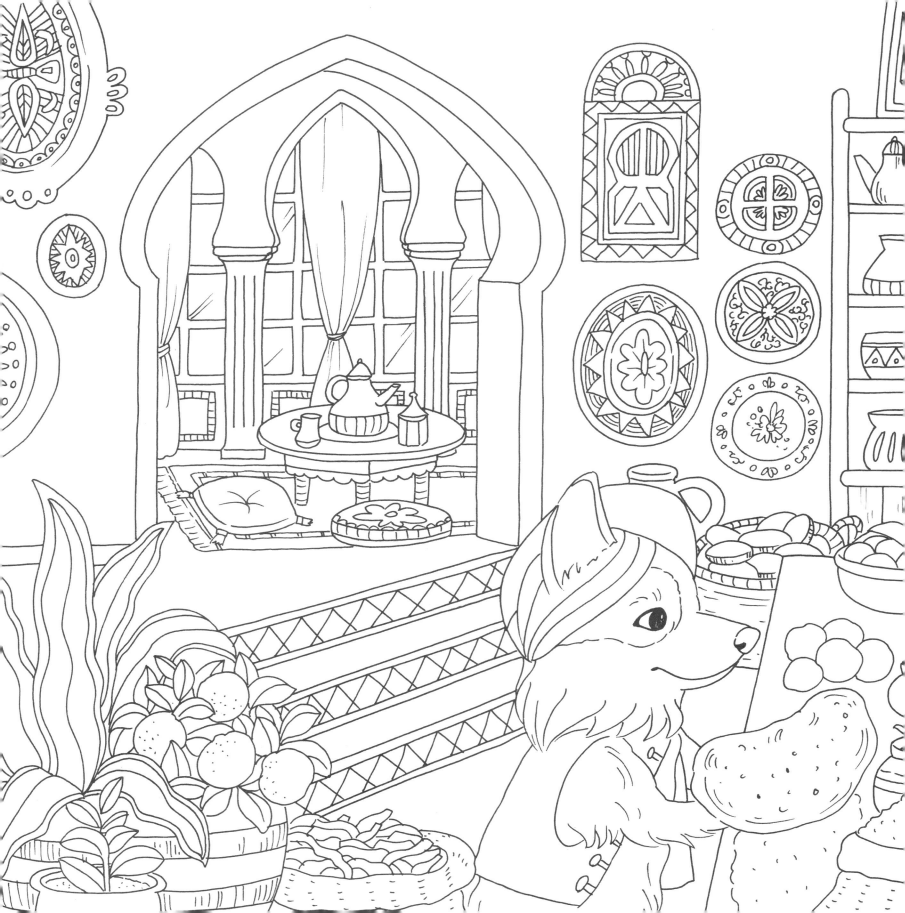

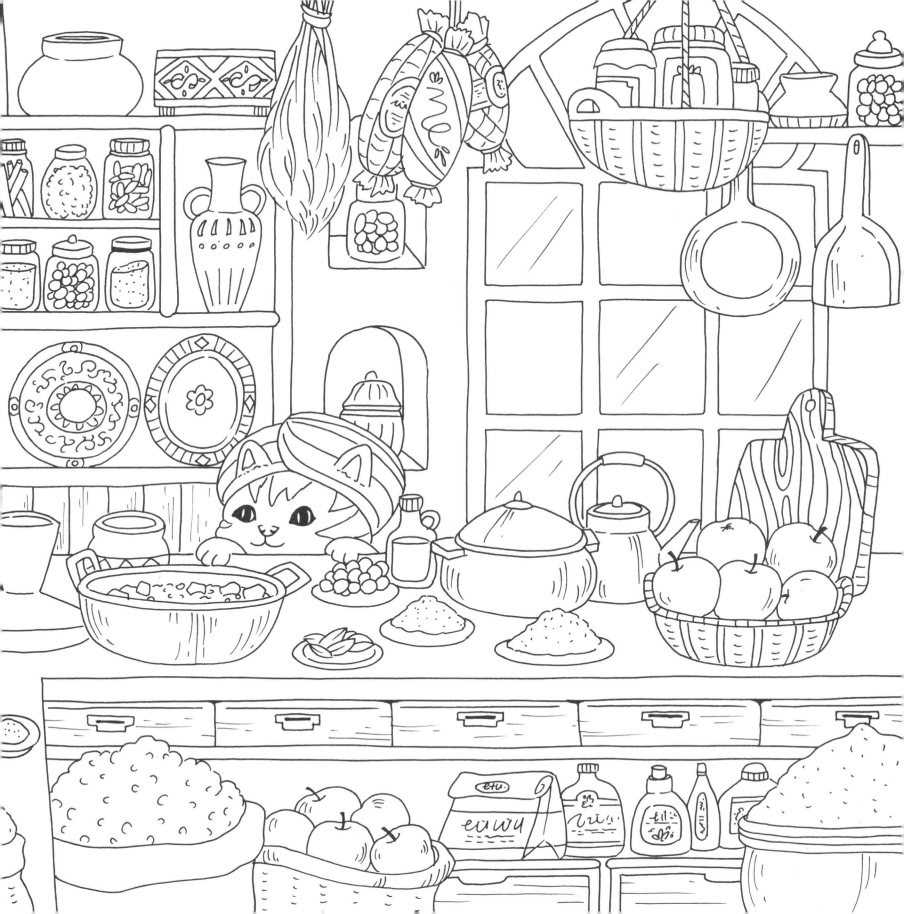

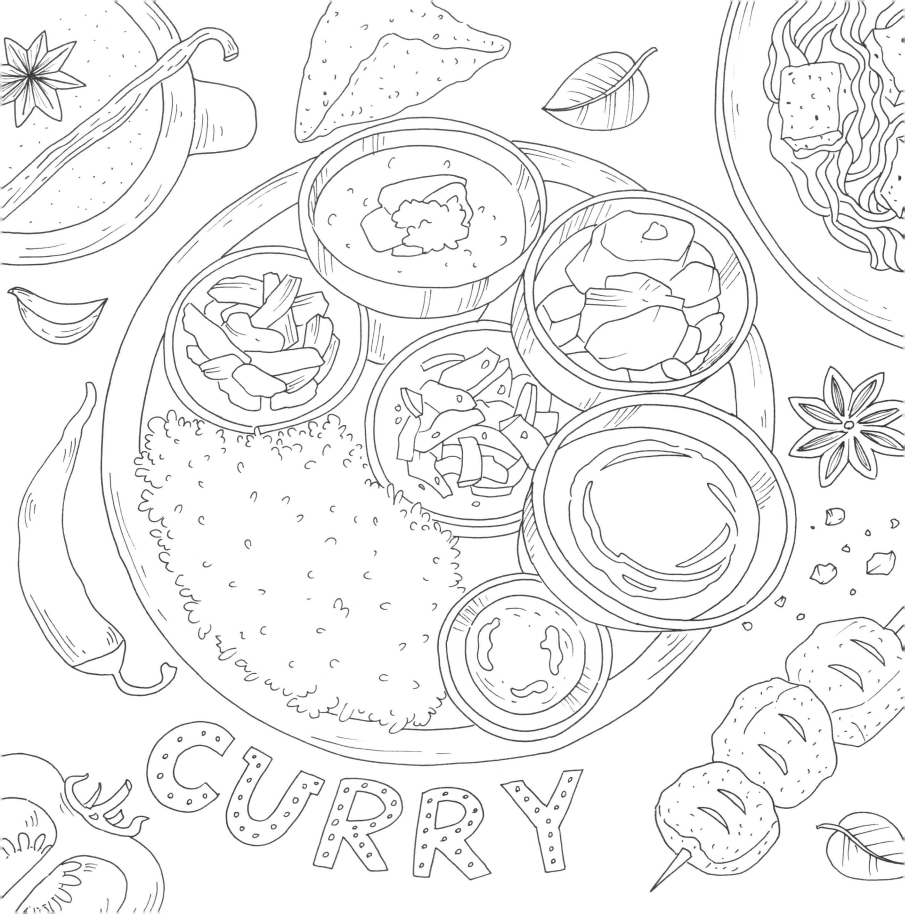

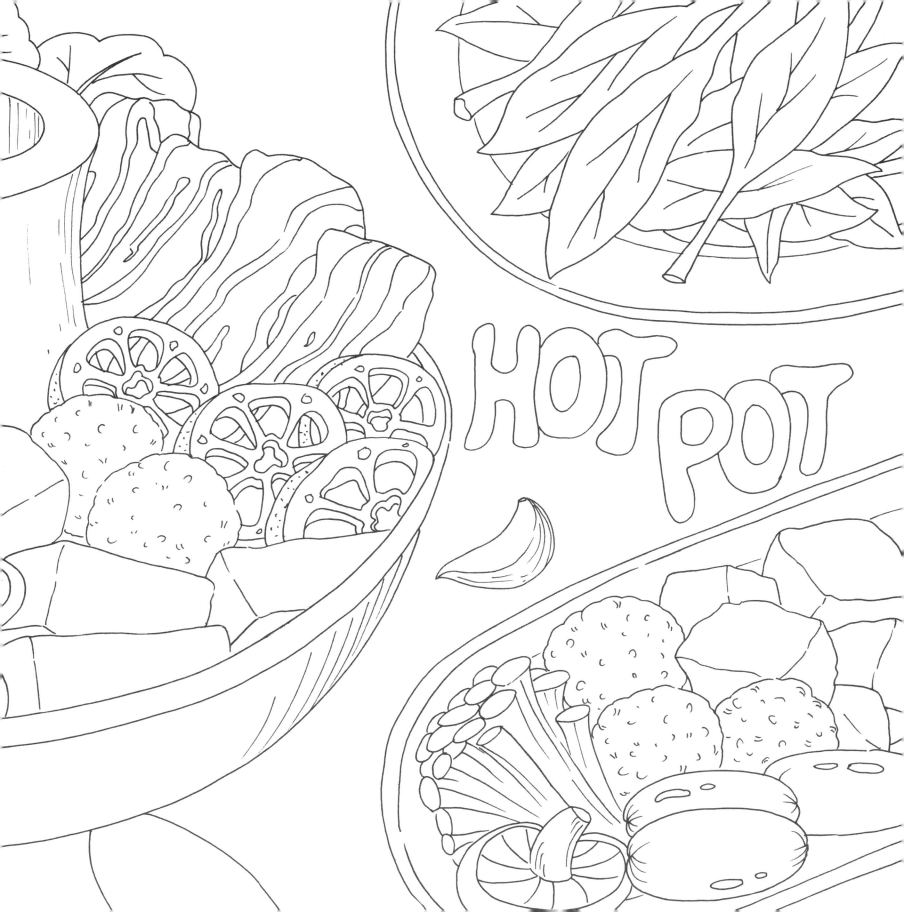

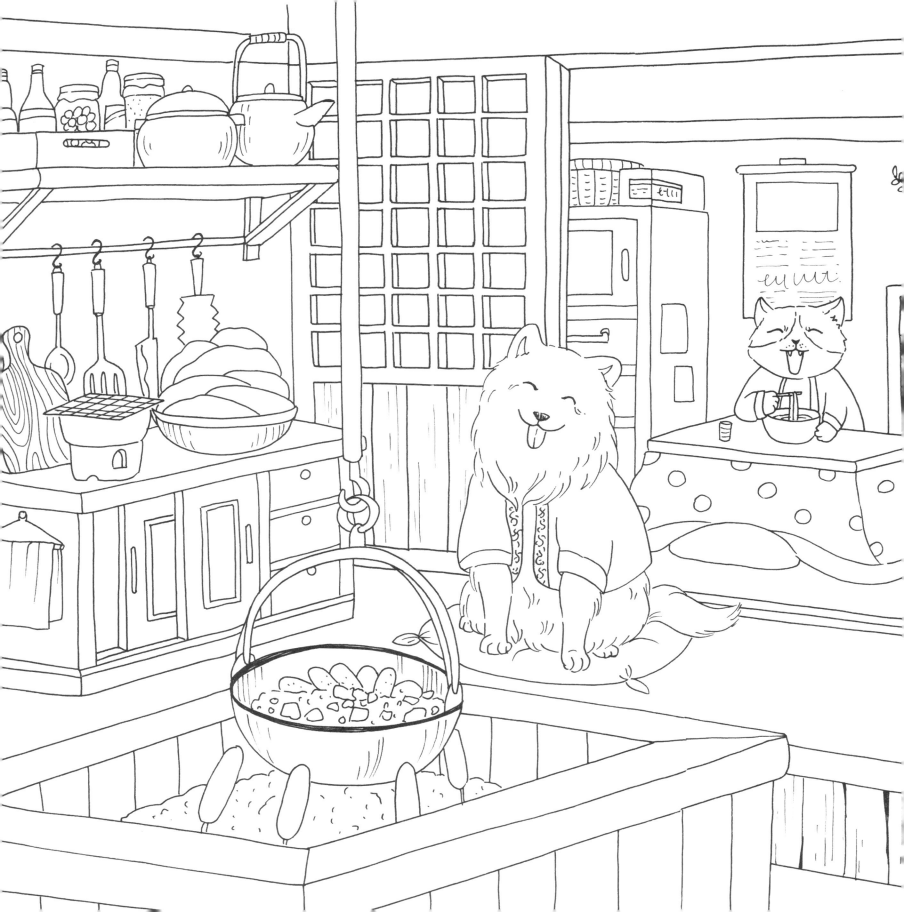

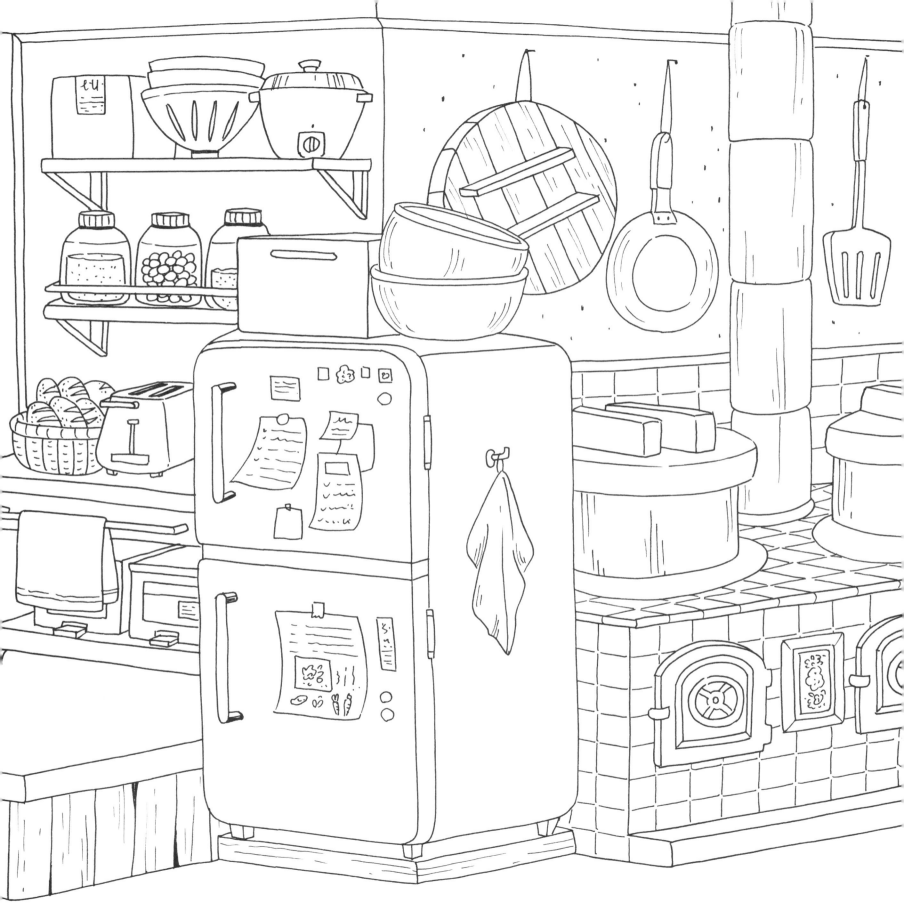

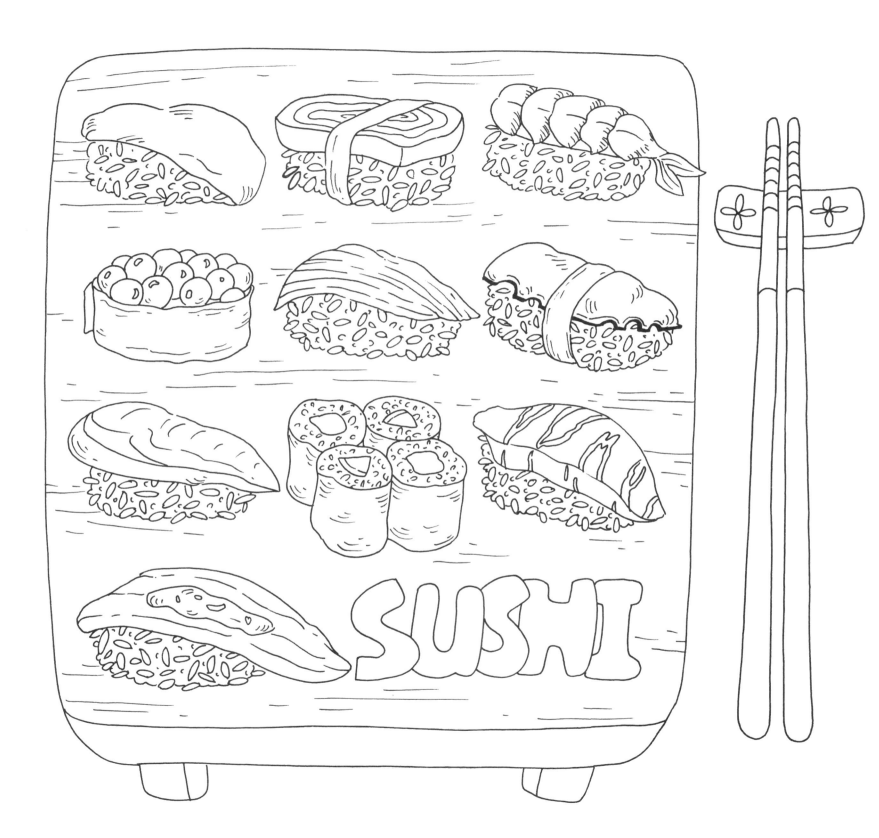

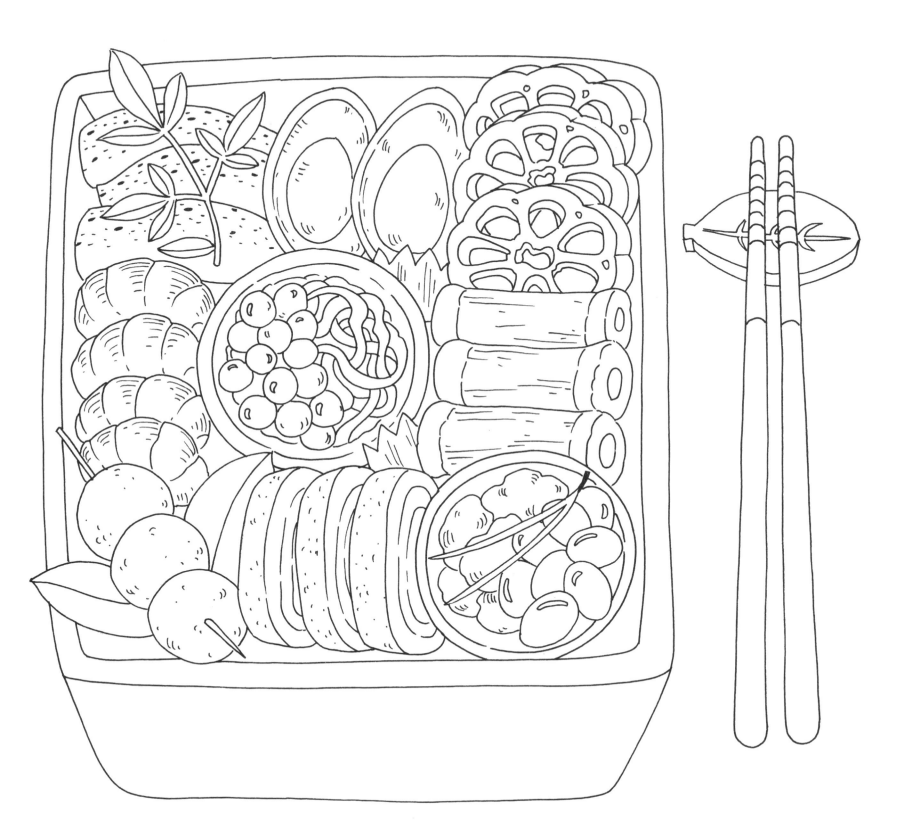

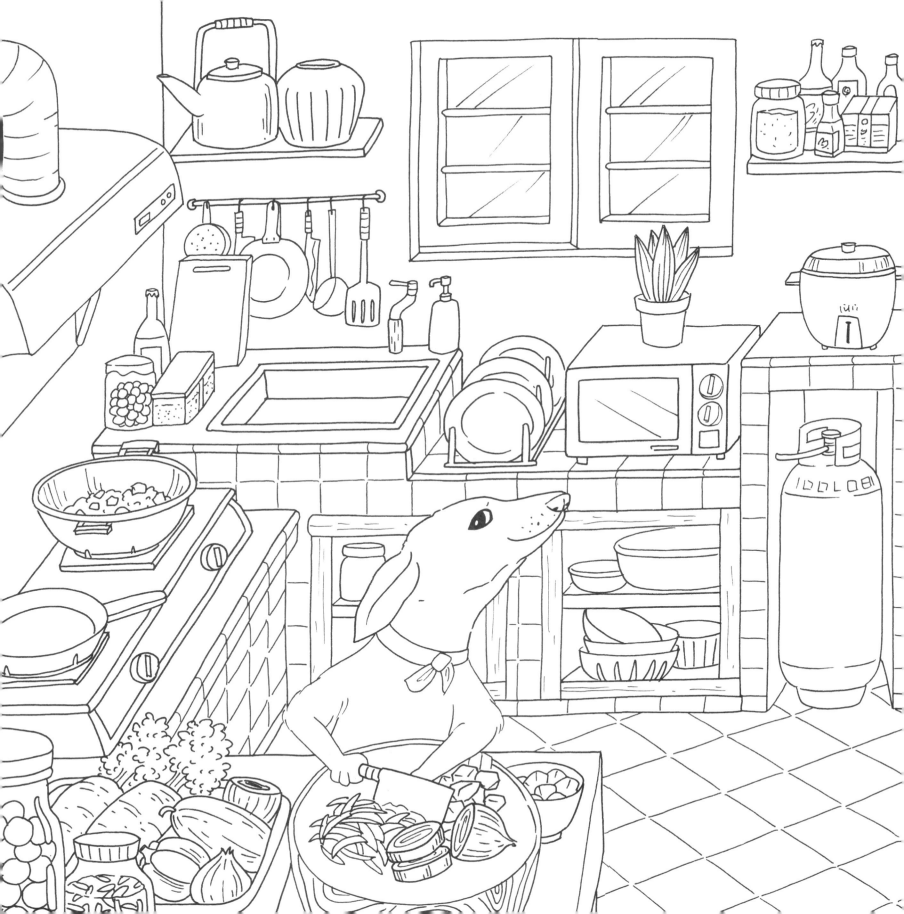

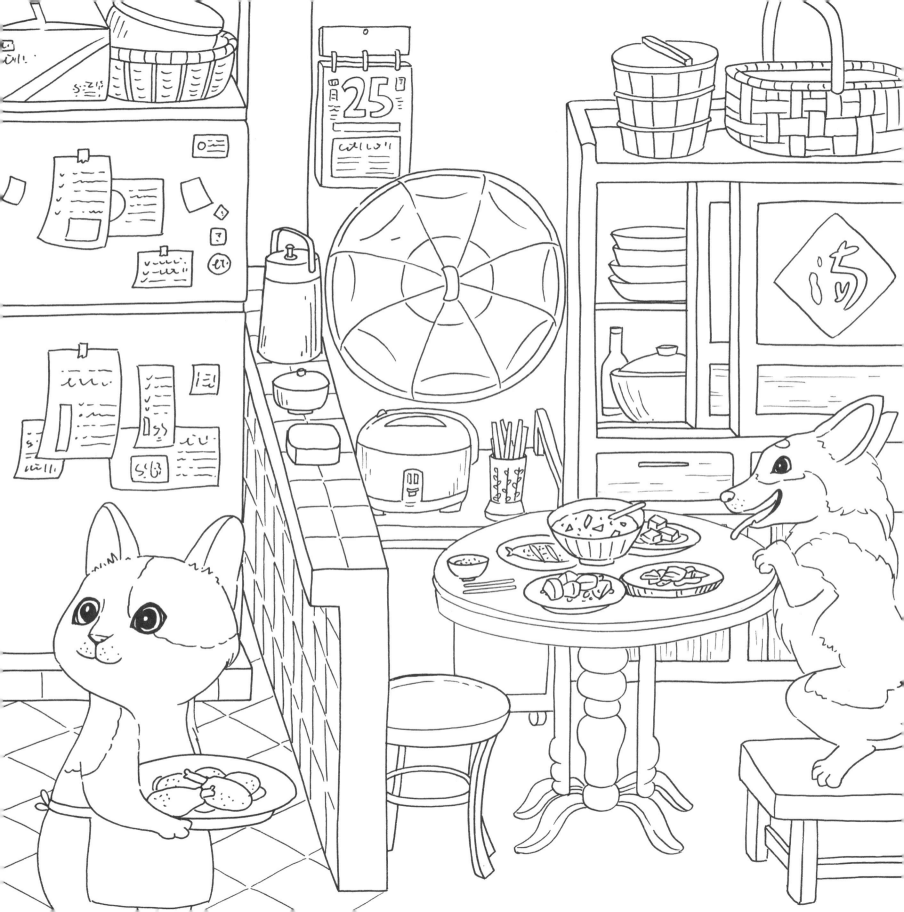

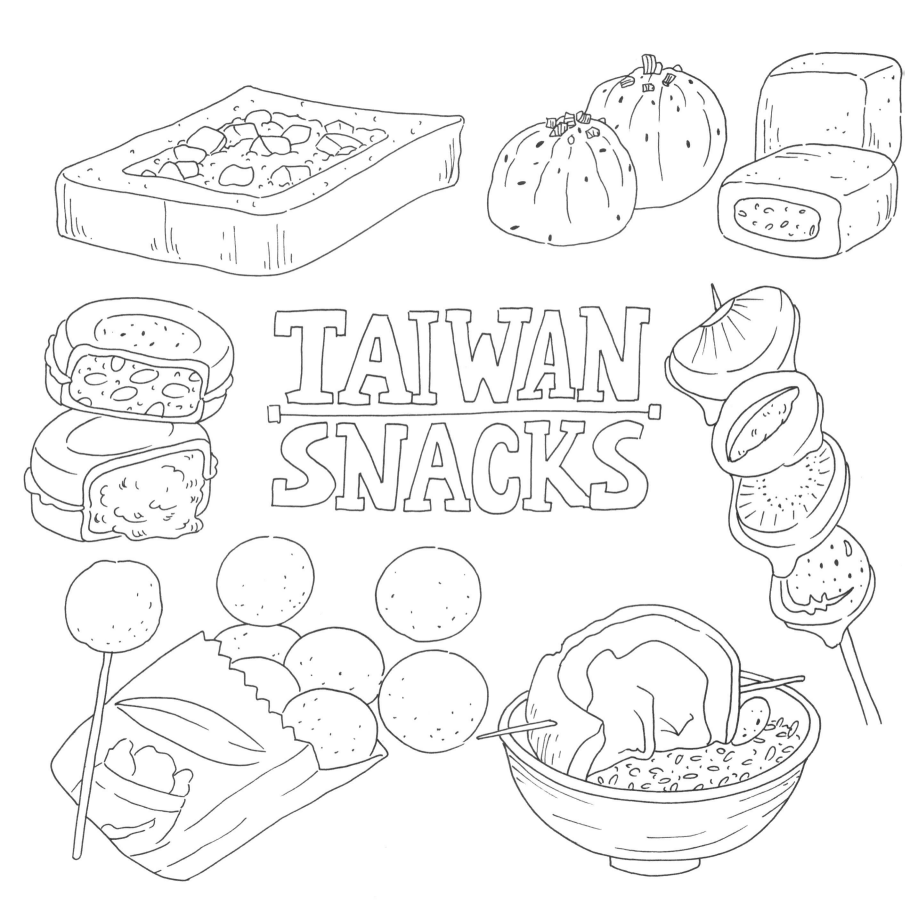

TAIWAN SNACKS

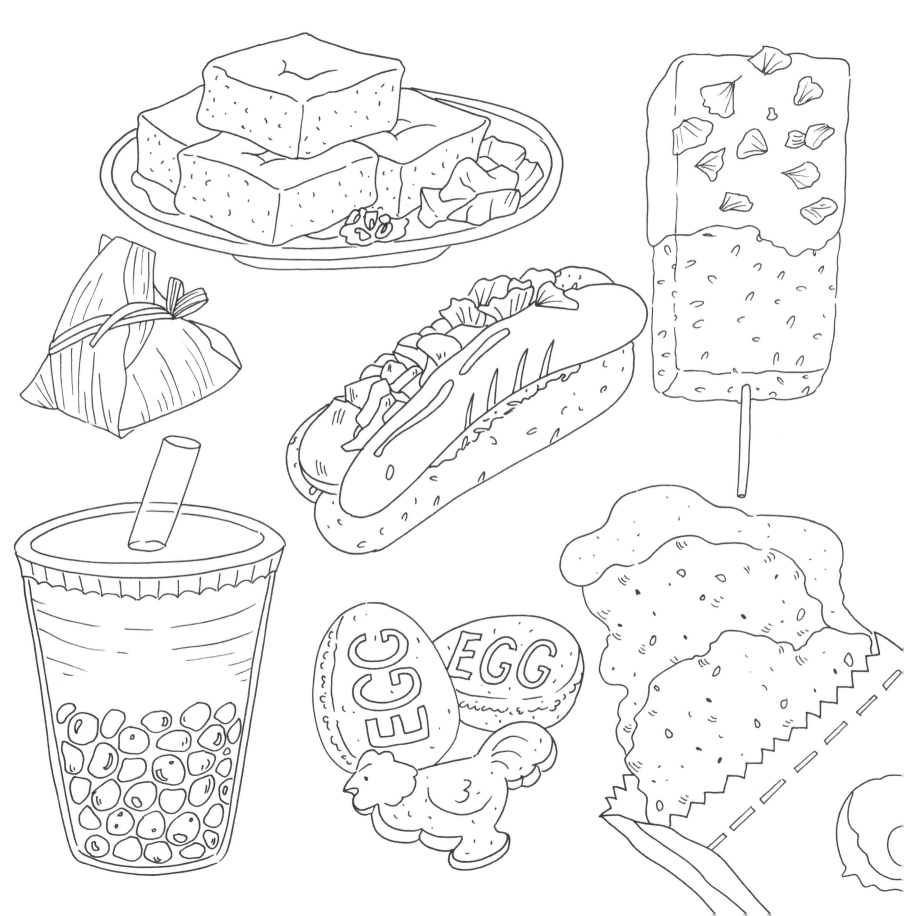

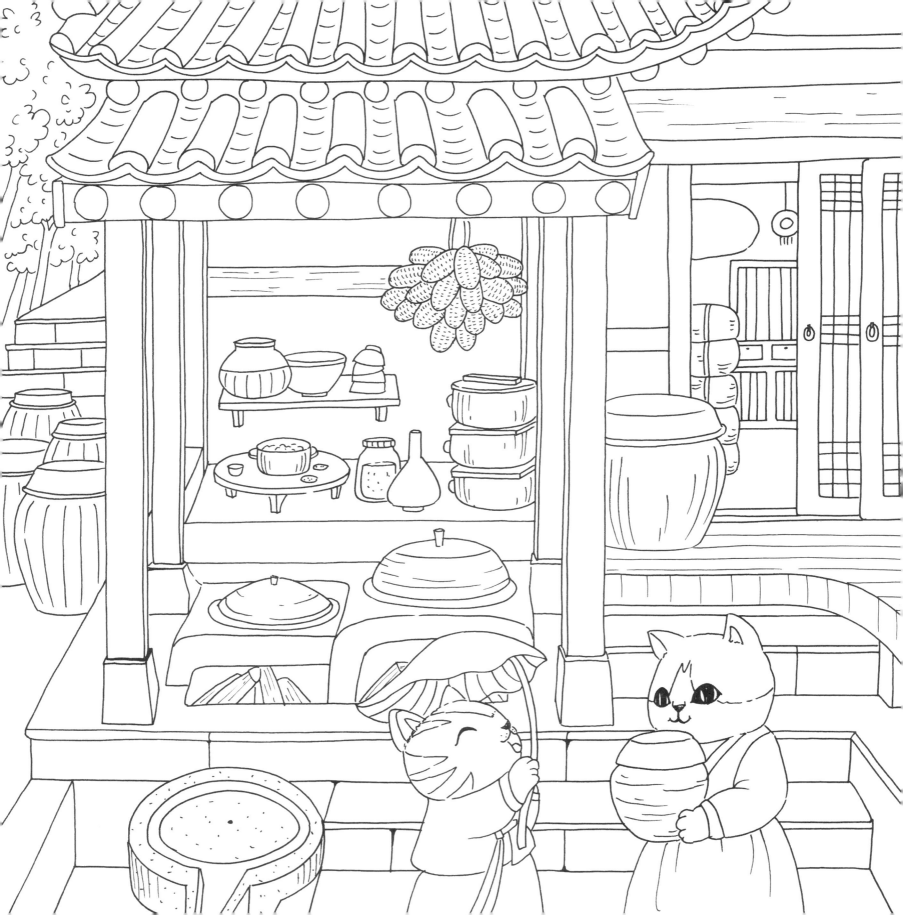

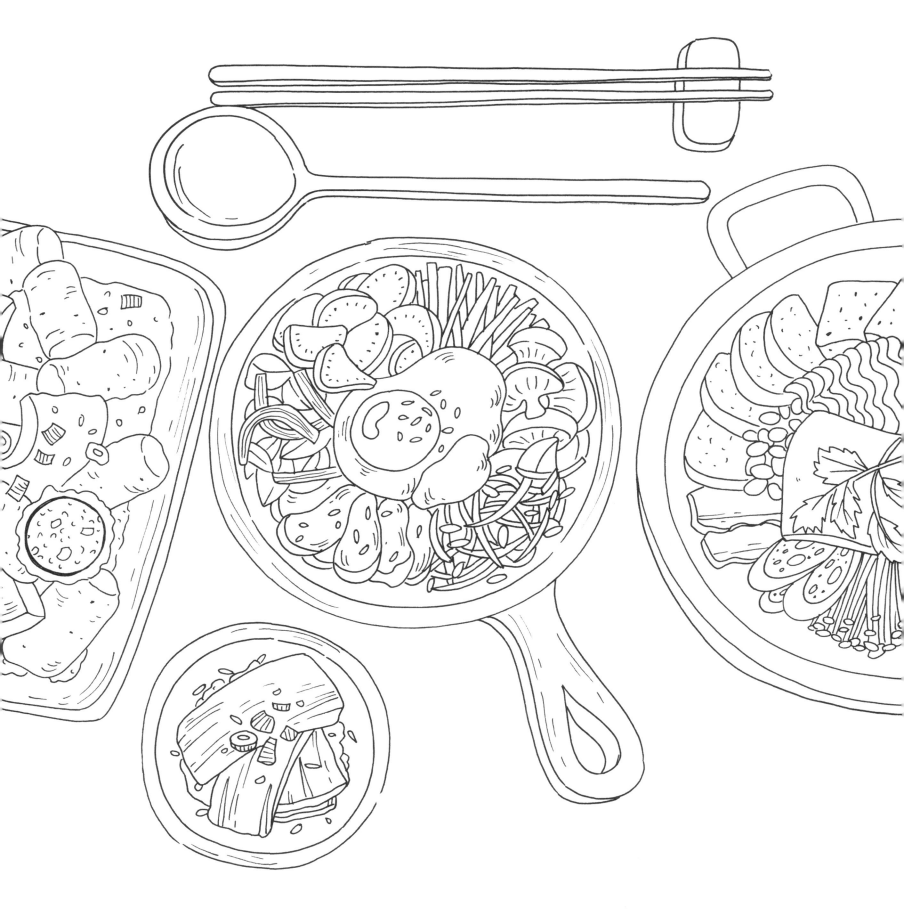

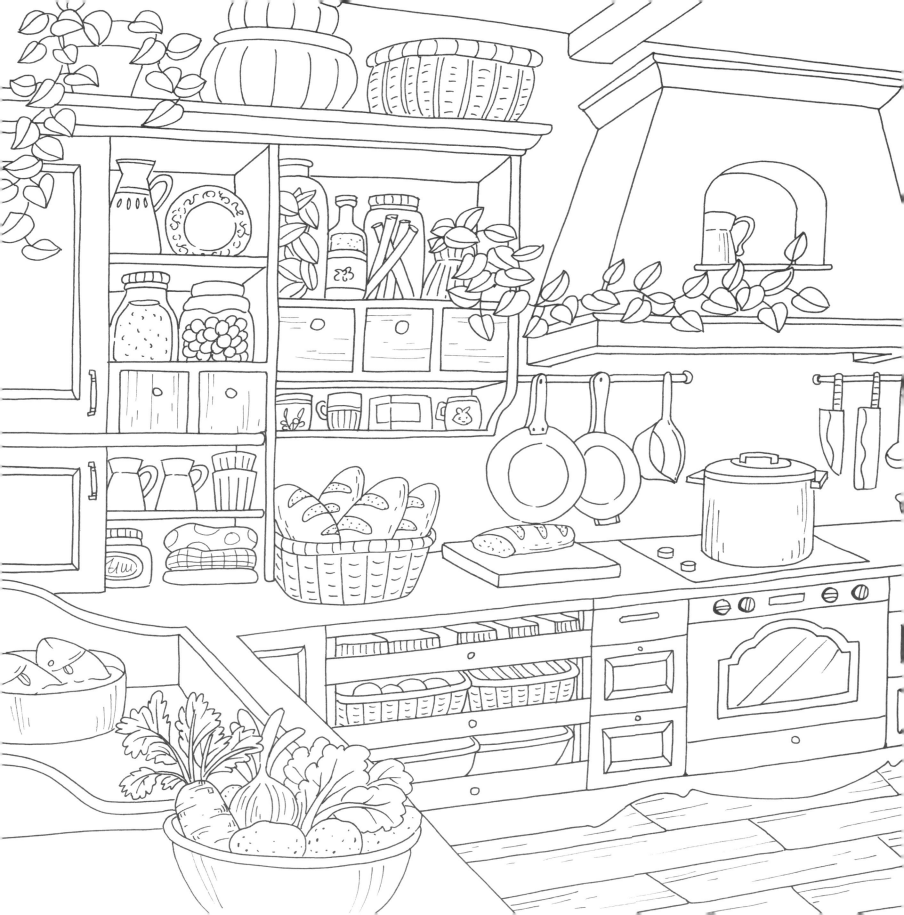

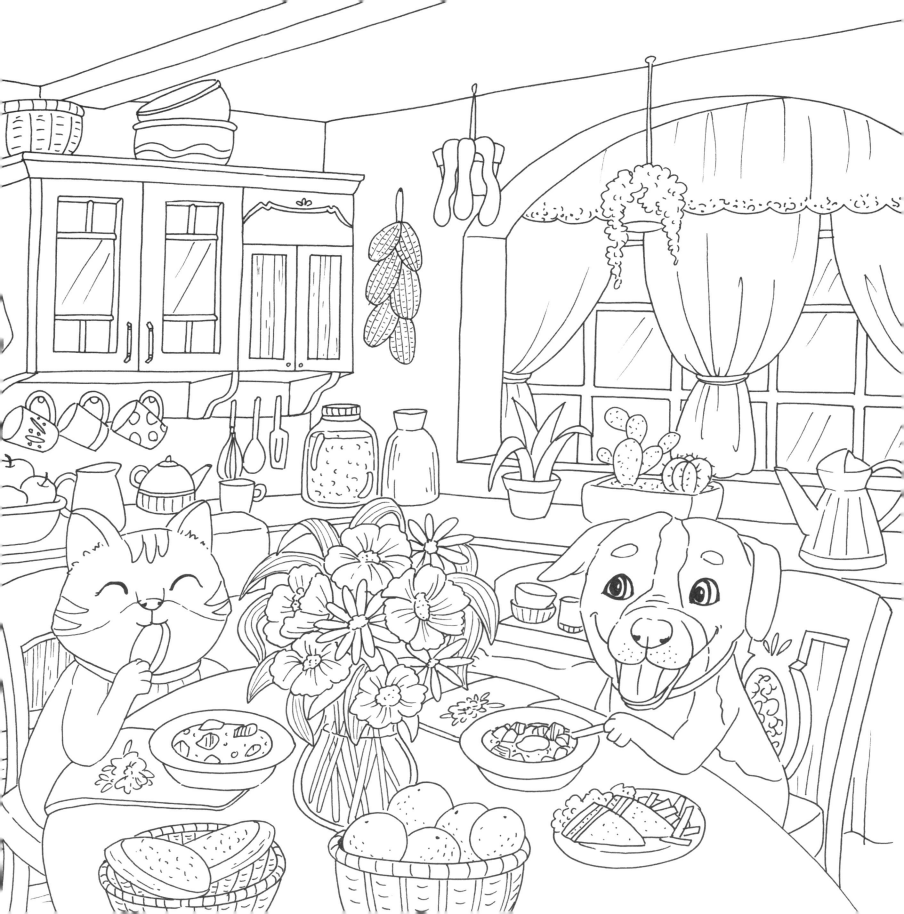

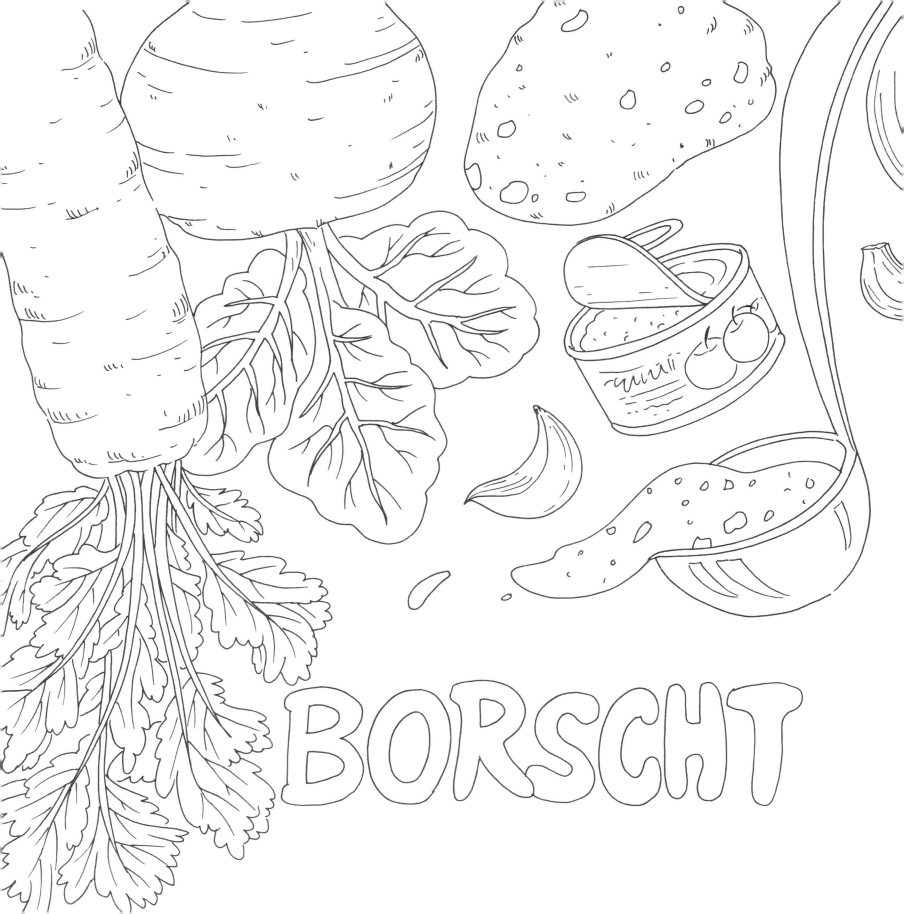

BORSCHT

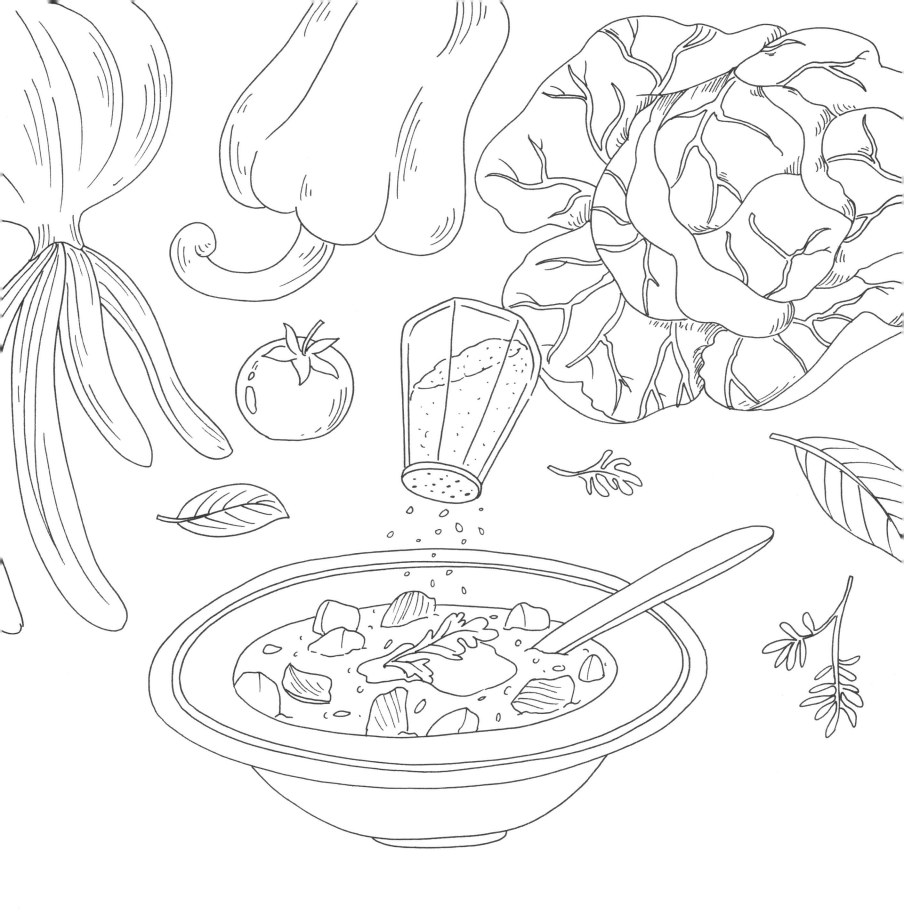

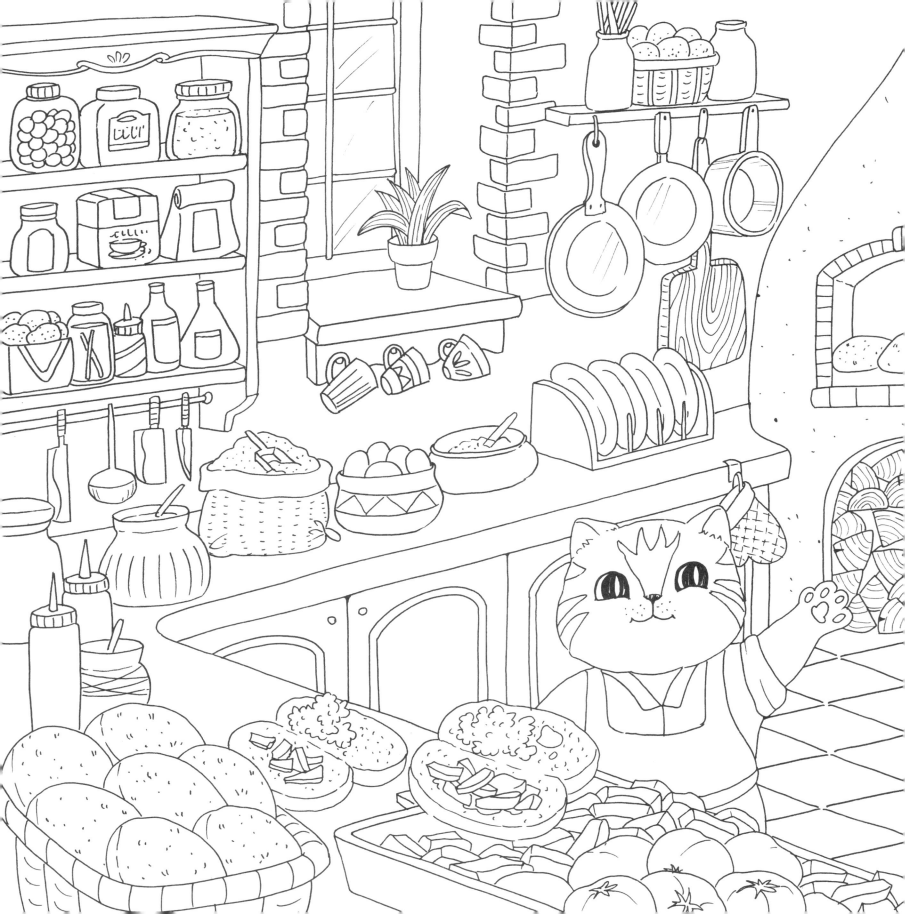

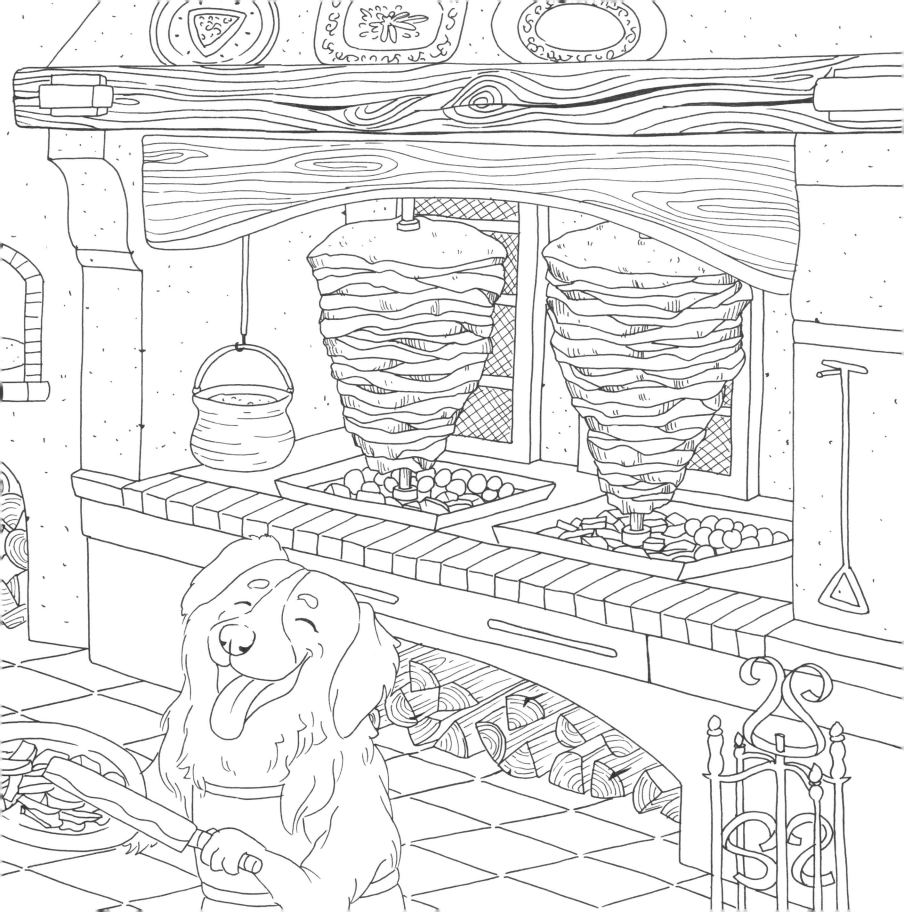

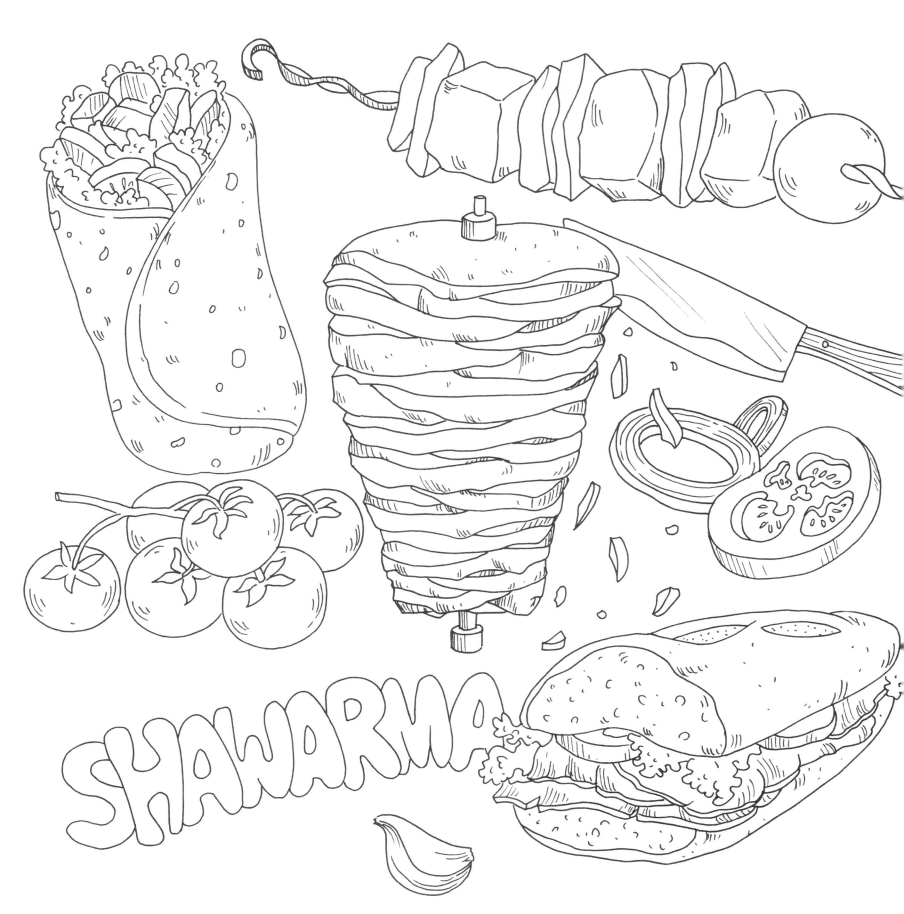

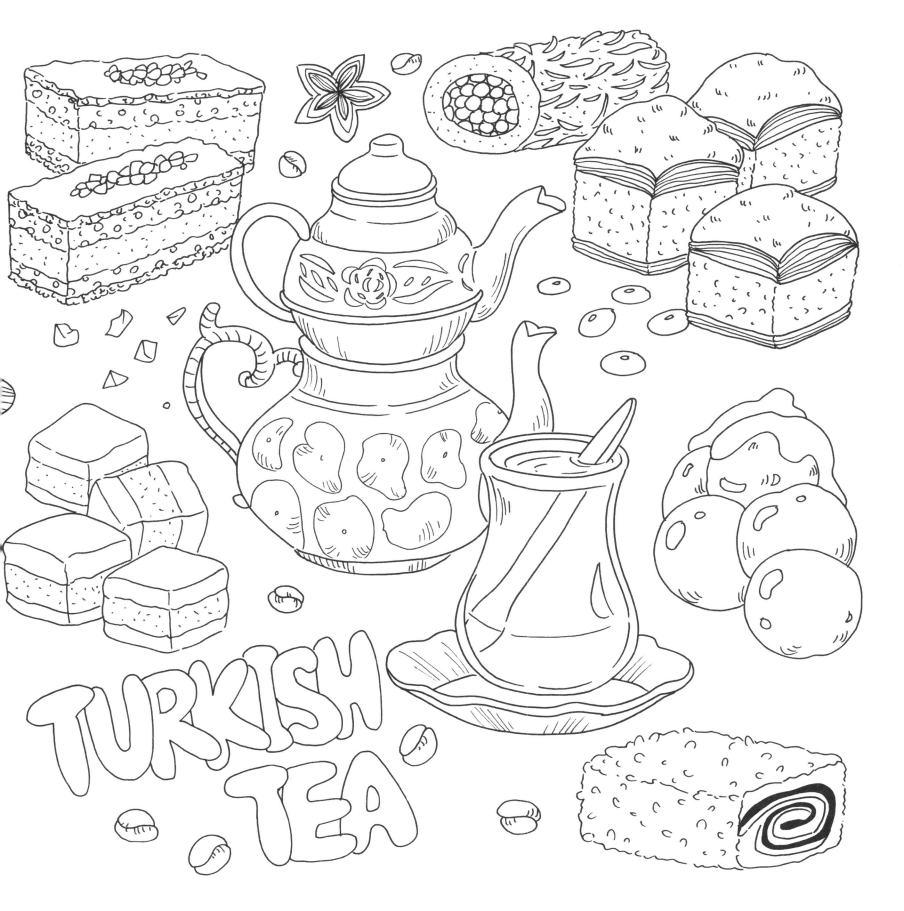

TURKISH TEA

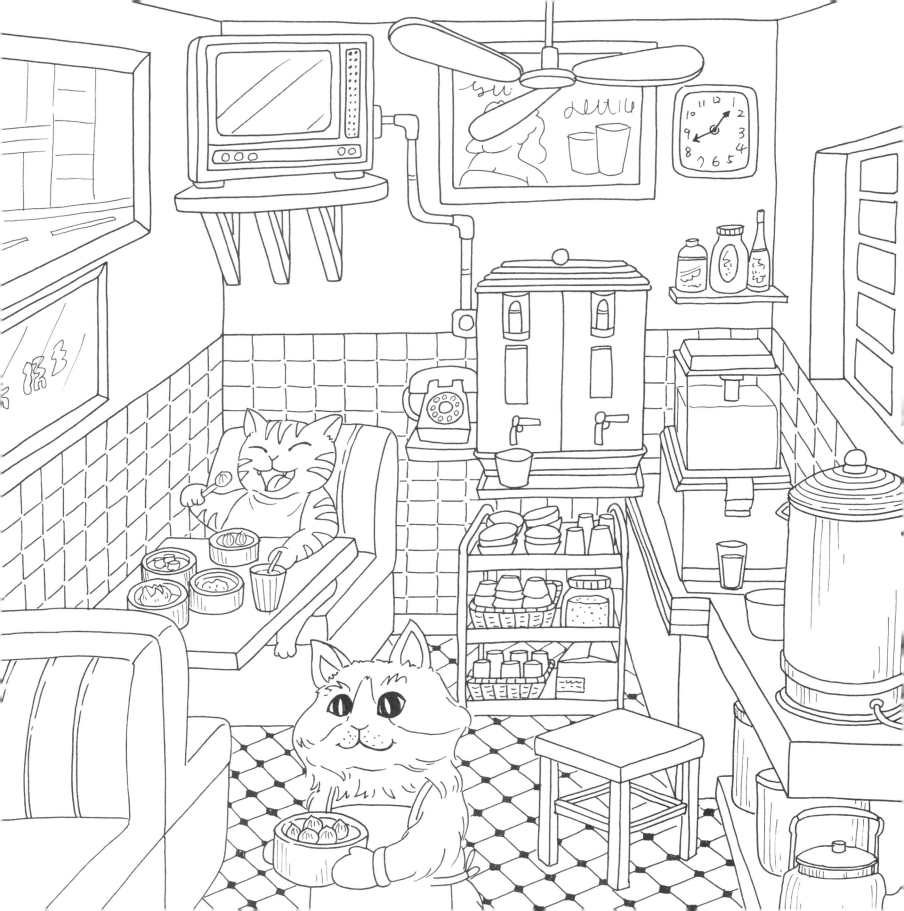

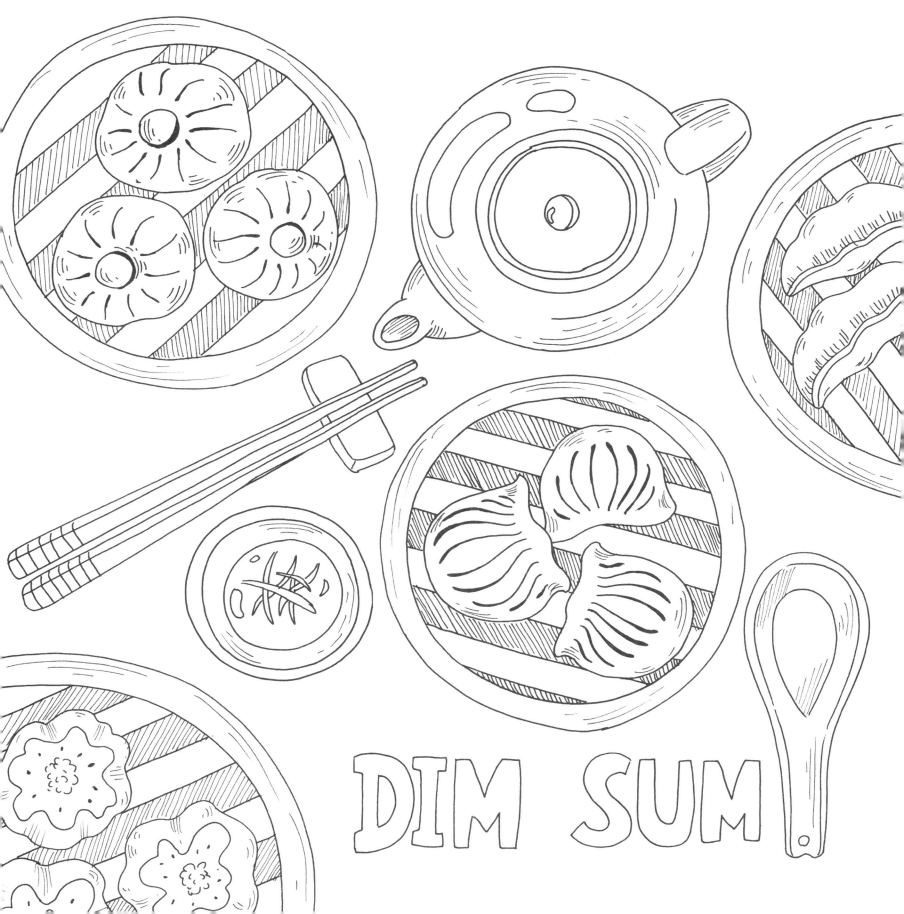

DIM SUM

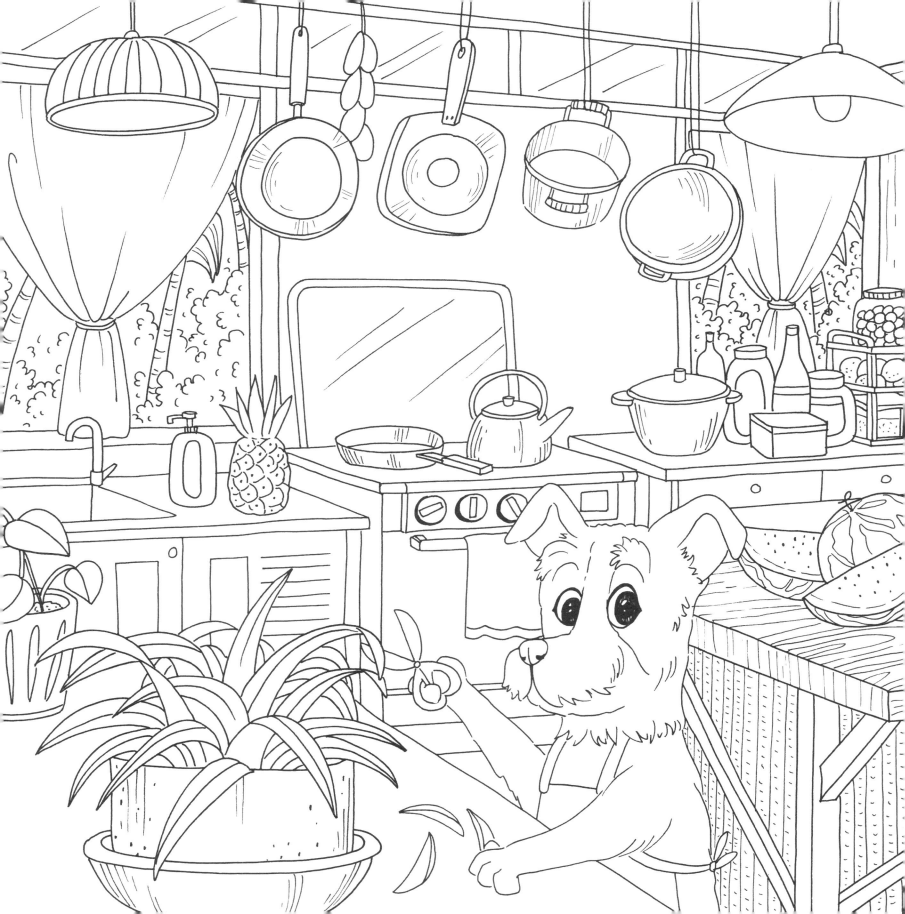

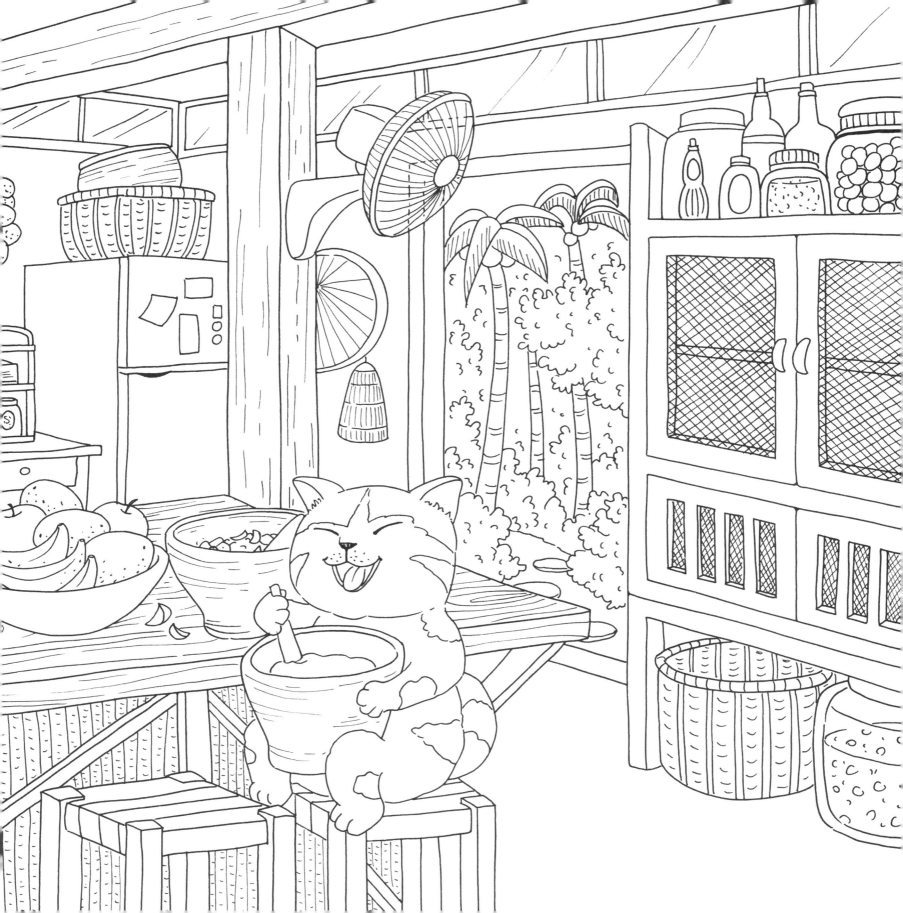

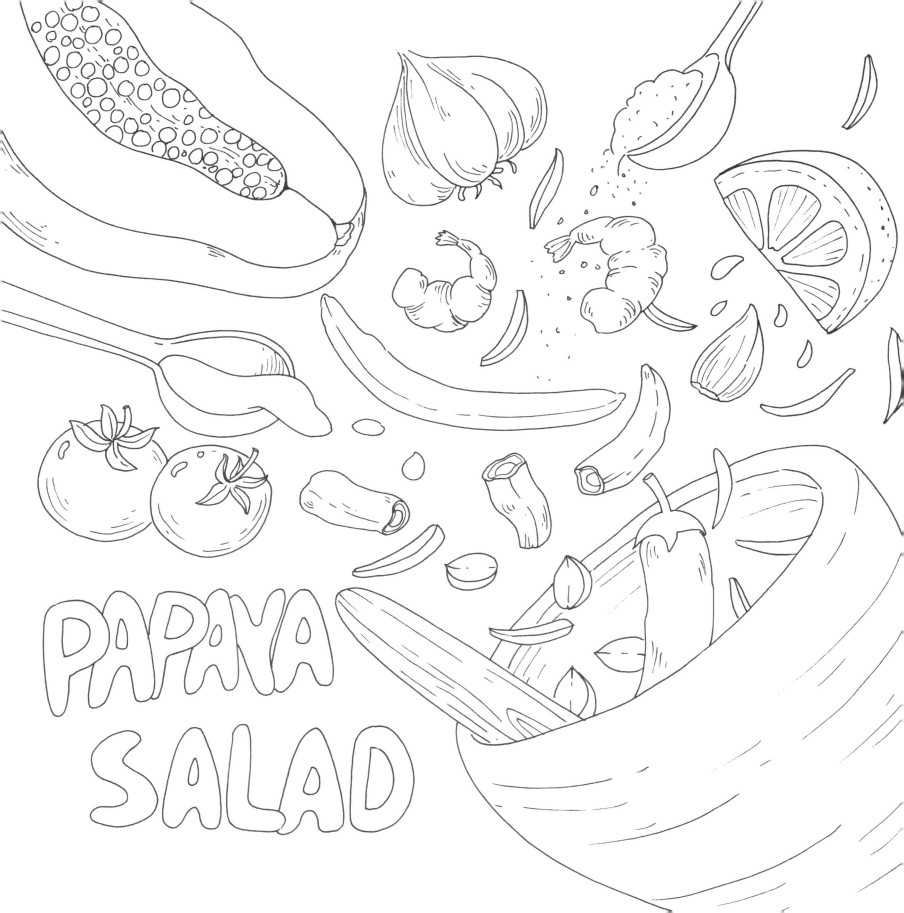

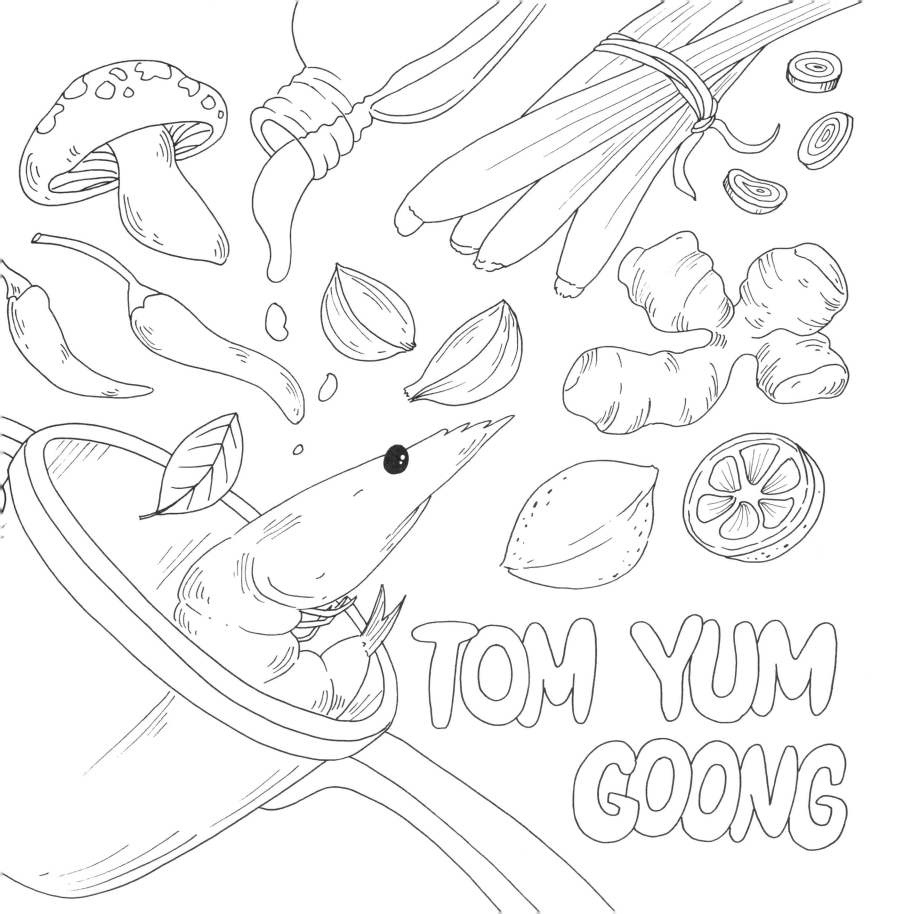

TOM YUM GOONG

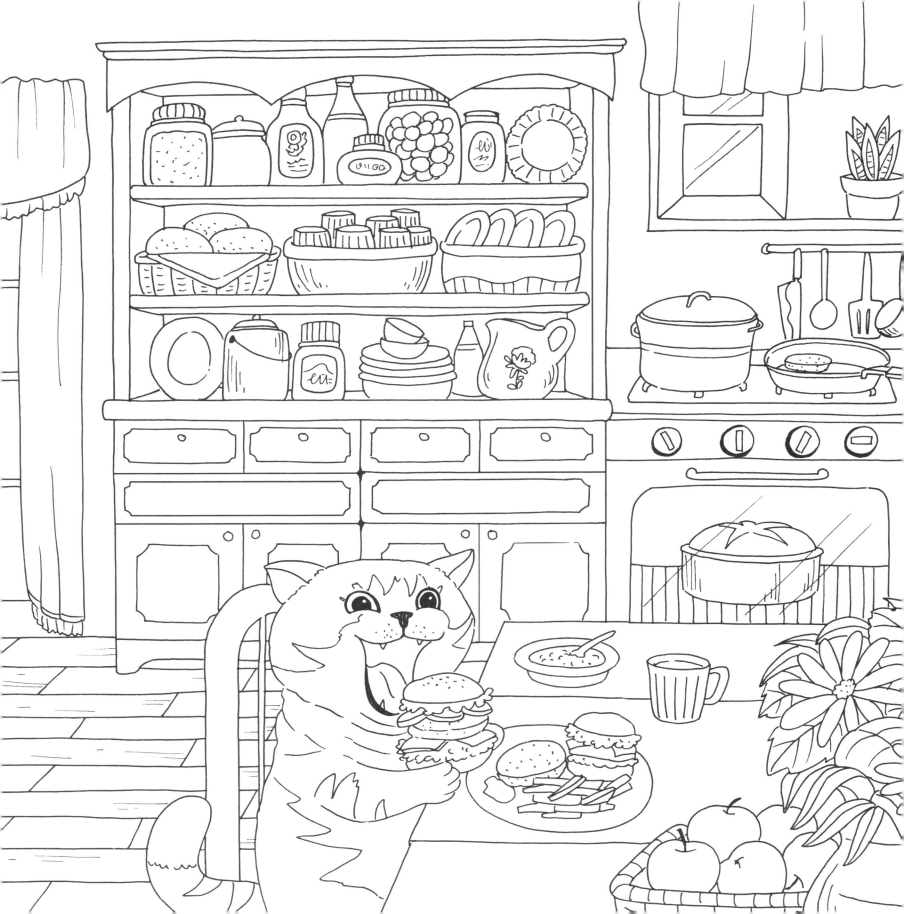

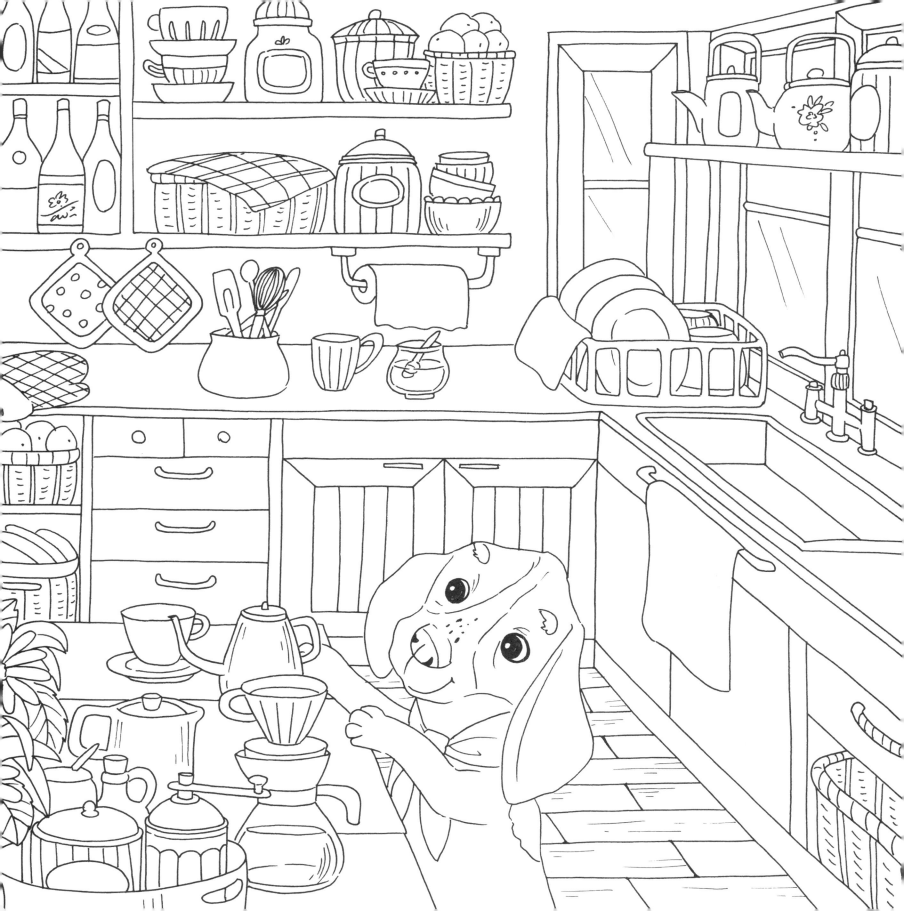

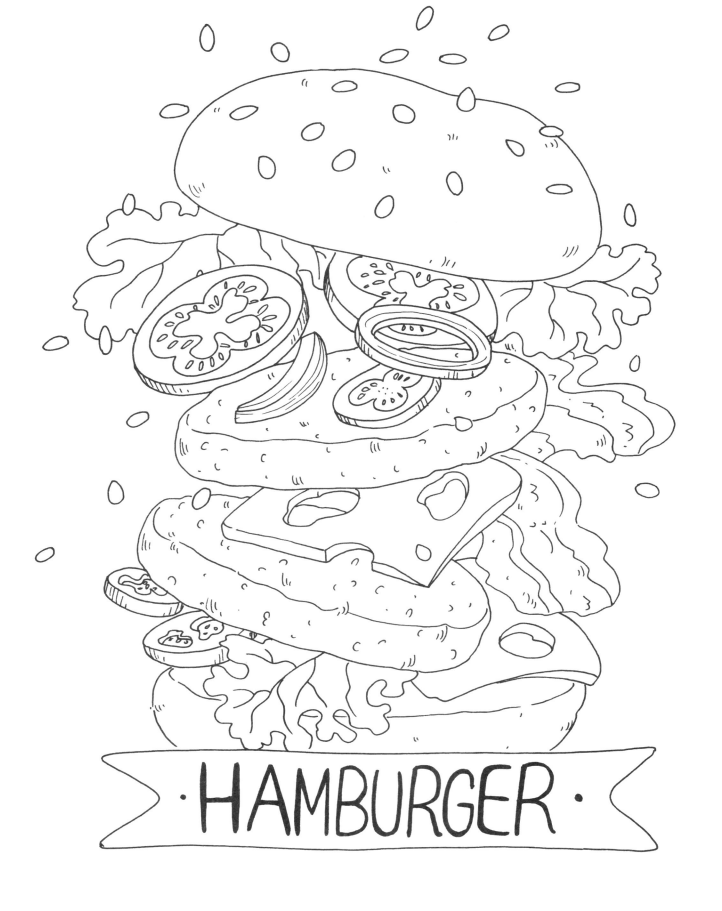

HAMBURGER

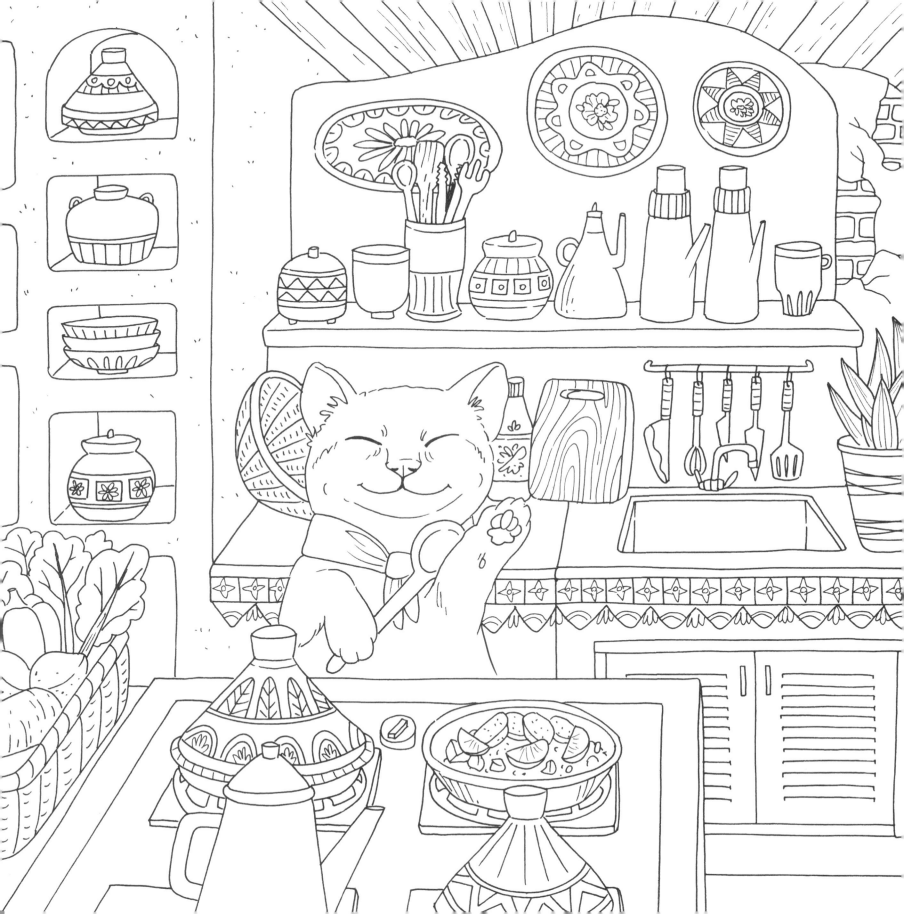

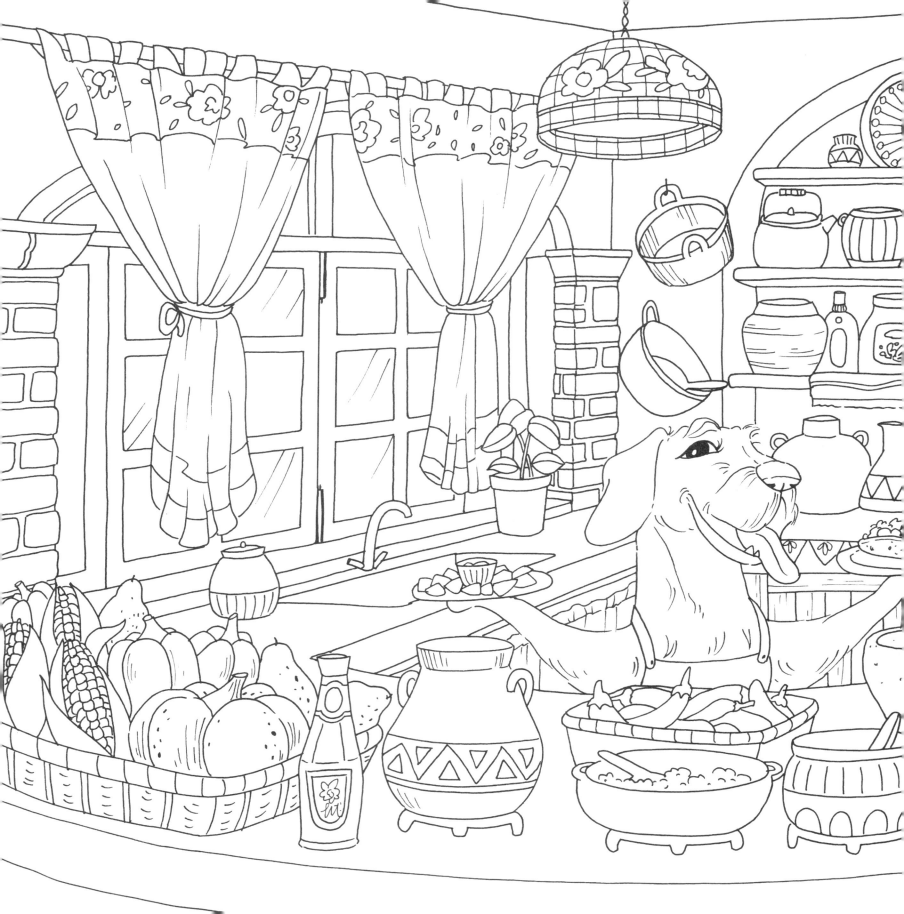

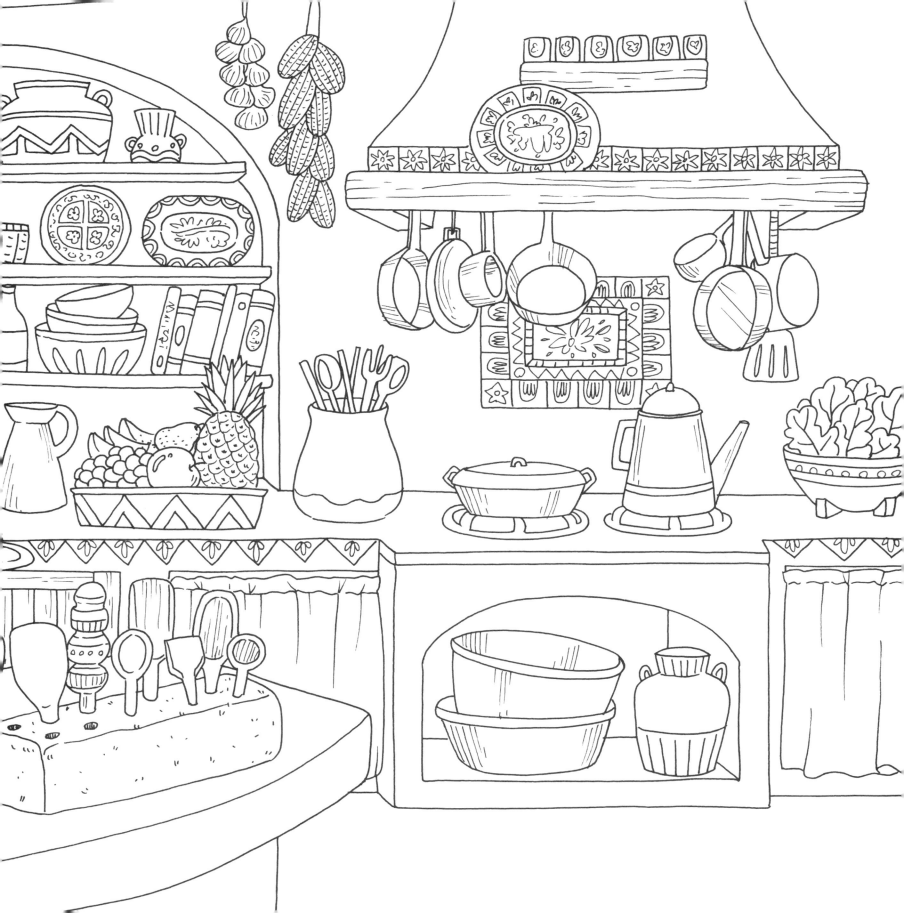

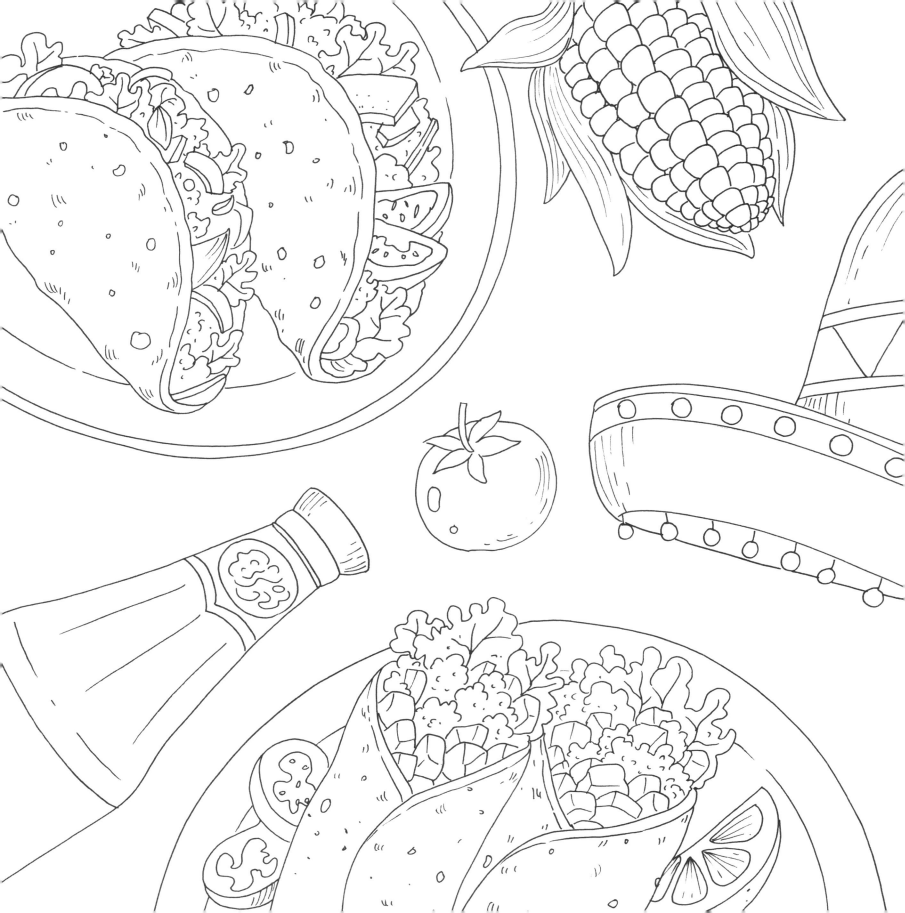

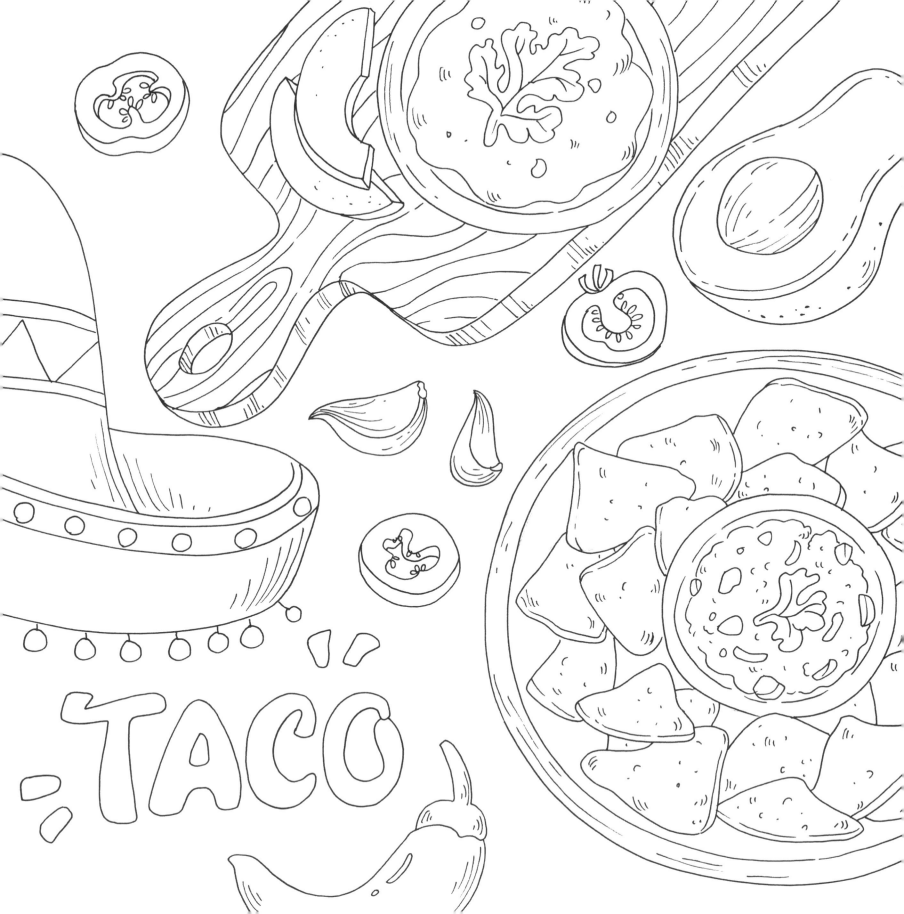

國家圖書館出版品預行編目 (CIP) 資料

歡迎光臨貓咪廚房：異國情調和餐點滿滿的著色
書 / 古依平著 . -- 初版 . - 新北市：漢欣文化事
業有限公司，2024.04
72 面 ;25×25 公分 . -- (多彩多藝；20)
ISBN 978-957-686-893-1 (平裝)

1.CST: 著色畫 2.CST: 畫冊

947.39 112022359

多彩多藝 20

歡迎光臨貓咪廚房
異國情調和餐點滿滿的著色書

作　　者 / 古依平
封面繪製 / 古依平
總 編 輯 / 徐昱
封面設計 / 古依平
執行美編 / 古依平

出 版 者 / 漢欣文化事業有限公司
地　　址 / 新北市板橋區板新路 206 號 3 樓
電　　話 / 02-8953-9611
傳　　真 / 02-8952-4084
郵撥帳號 / 05837599　漢欣文化事業有限公司
電子信箱 / hsbooks01@gmail.com

初版一刷 / 2024 年 4 月　　　　　**定價 320 元**